于右任

50

辭世五十週年紀念大展

書法文物專輯

【主辦單位】
監察院、中華文化總會、中山學術文化基金會、國立國父紀念館、淡江大學

【協辦單位】
劉延濤文教基金會、廣興文教基金會
中華海峽兩岸文化資產交流促進會、日本拙心畫廊、陝西于右任書法研究會、中華民國書學會

【展　　場】
國立國父紀念館　中山國家畫廊

【展　　期】
中華民國 103 年 11 月 6 日至 12 月 3 日

【策展人】
張炳煌

【目　次】

序文

監察院院長 ——————————————————————————— 張博雅

中華文化總會會長 ————————————————————— 劉兆玄

中山學術文化基金會董事長 —————————————— 許水德

國立國父紀念館館長 ————————————————— 王福林

淡江大學校長 ———————————————————————— 張家宜

中華海峽兩岸文化資產交流促進會名譽理事長 ——— 王水衷

前言　于右任的人與書法

圖版　對　聯 ——————————————————————— 1

　　　條　幅 ——————————————————————— 53

　　　四條屏、六條屏 —————————————— 122

　　　橫　披 ——————————————————————— 129

　　　扇　面 ——————————————————————— 141

　　　冊　頁／長　卷 —————————————— 144

　　　日本拙心珍藏 —————————————————— 155

後　記 —————————————————————————— 208

序

　　有「監察之父」尊稱的于右任先生逝世已 50 週年了；本院有幸與中華文化總會、中山學術文化基金會、國立國父紀念館暨淡江大學，以盛大的國際學術研討會暨書法展，來對道德、文章、詩詞俱堪稱為一代宗師的這位跨世紀人物，表達景仰、追思與懷念，個人敬表感佩；也期盼右老的精神，長佑斯土斯民。

　　先生名伯循，字右任，以字行，陝西涇陽人，遷居三原，父新三公，母趙太夫人，先生於民國前 33 年 3 月 20 日（公元 1879 年 4 月 11 日）生於三原東關河道巷。少年即追隨 國父服膺三民主義，獻身革命，備嘗艱辛，百折不撓；其後，憑一支筆，集合志士，募集資金，先後辦了四個報（神州、民呼、民吁、民立），鼓吹革命，喚醒了民族的靈魂，振奮了民族精神，於推翻滿清，建立民國，居功甚偉；北伐統一以迄抗戰軍興，先生歷經艱難險巇，出生入死，仍以詩歌，鼓吹中興，鼓舞人心，「標準草書」之付梓，更堪稱為書法界之千年盛事，為後世之學者，提供了前所未有之規範。經天緯地之才，上馬能打仗，下馬能治國，古來有幾人？先生真乃一代人傑。

　　政府播遷來台，先生續掌監察院（於民國廿年即初任監察院長），主持風憲凡 34 年，對於監察制度之確立與奠基，謀國之忠誠，弼成建國之宏謨，實乃國之典型。先生每以「監察院，是自由中國的一座燈塔。」自期，也用心勗勉監察院的同仁，戮力從公，為國政之清明與百姓之安居樂業，貢獻心力；其影響之深遠，吾人猶受其惠。

　　右老以其一生之事功，被譽為一代國士，廣為朝野所欽敬；也以其不朽之文才，為世界之書畫同好，奉為圭臬。生命有時而盡，精神與能量卻可以源遠而流長；古人以立德、立言、立功為三不朽，先生真是名副其實者也。

監察院長 張博雅

右老精神長存

　　于右任先生 1879 年出生於陝西三原，原名伯循，為中華民國開國元勳之一。青年時期即因文采斐然，有「西北才子」的美譽。後加入同盟會，追隨國父參加革命，創辦革命報刊。民國肇建後，受命為交通部次長，曾任陝西靖國軍總司令。民國 11 年，創辦上海大學並任校長。民國 20 年擔任中華民國監察院院長達 34 年，對於現代監察制度的建立和監察權的行使有極大的貢獻，被譽為「監察之父」，於 1964 年 11 月 10 日逝世於臺灣，享壽 86 歲。

　　于先生一生集多項令人敬佩的功績，其中最為人稱道的莫過於他在書法上的成就，無論從早期雄渾壯潤的魏碑、流暢自然的行、楷書以至於晚期收放自如的草書，各有其獨特風格，運筆自在而無死筆，筆筆靈活富生命力，為百年來具崇高地位的書法家，享有「一代草聖」的美名。而于先生所編輯的《標準草書》，對於中國文字的影響更是既深且遠。中華民國於北伐統一後，書壇認為中文筆劃繁複，書寫費時費力，改革之聲四起，于先生雖認同中國文字為因應時代要求，確有改革之需，中文字筆劃雖然繁複，但其音義和造型之美，為其他民族文字所不及，故創辦「標準草書社」，彙集數十家之書，在易識、易寫、準確、美麗的原則之下，完成史無前例的學習草書工具書，保住了漢字文化，也為書法發展史再添錦繡一筆。

　　于先生個性親和，生活恬淡，終日長髯布衣，兩袖清風。即使位高權重，仍不改簡樸習性，為人剛正不阿、忠誠愛國，為世人所敬重；右老的詩、聯文簡意深，展現極為宏偉的大氣。所謂書如其人，其書筆法結體恢宏大度，字句內容格局高闊，為兩岸三地、遠至日、韓所推崇的大家，與其高遠磊落、廉正有守的人格風範相互輝映，至今仍為世人帶來豐美不朽的資產與深厚的影響。

　　今年適逢于右任先生辭世 50 年，監察院、國立國父紀念館、中山學術文化基金會、淡江大學與中華文化總會特舉辦于右任大展及相關紀念活動，以緬懷這位時代巨人。本次大展展出多件于先生各時期的書法精品及文物，形式多元豐富、質量並重，是難得一見的精彩展覽，值畫冊行將付梓之際，謹綴數語，爰以為序，並冀各界貴賓及喜好藝文雅士蒞館觀賞，共襄盛舉。

中華文化總會會長　劉兆玄

序

　　于右任先生，我們尊稱為右老，他是近百年來重要的歷史人物，不僅在政治、軍事、教育上、新聞事業備受讚譽，更令人景仰的是他在詩文書法上的偉大成就。

　　今年是右老在台灣辭世 50 週年，各界為他籌備進行各項紀念活動，這是值得大家響應和懷念的重要事情。

　　于先生曾是清朝舉人，因為不滿清廷腐敗而毅然追隨　國父加入同盟會，以辦報及各項活動參與革命大業，而後領軍平亂、參與政務等黨國要職。曾任監察院長 34 年，擘劃與執行監察工作，被譽為「監察之父」。中山學術文化基金會為宣揚　國父中山先生的思想和建國事業的機構，對　國父追隨者的于右任先生紀念活動，自應與各單位共襄盛舉，希望右老一生的功德得更昭然於世。

　　右老一生為國奉獻的勳業之外，揚名在世受人尊重的是他在詩文書法的成就。詩文是一介文人必有的深厚基礎，然右老將之體現於生活，內容平易多有警醒之作，創作頗有新意，其詩篇佳文早受詩壇讚頌。

　　談到書法，那更是獨領風騷，書界人士讚為一代草聖、當代書聖，也被稱為近百年兩岸書壇的共主，可見其書法造詣的深厚。早年我擔任公職時，曾有機會獲得右老賜贈墨寶，欣賞學習中，往往能獲得相當啟示和了解書法的奧秘。

　　右老一生的精髓集中於書法藝術的表現，然而，書法的功夫外，他的人品、學問、愛心所融結於書法的涵養，是一般人所不易達到的。雖然當代的藝術品拍賣市場，往往將他的作品推出高價，但是它的價值應不是金錢，而是人品學識的高超意境。

　　日本曾出版于右任傳，書名為《視金錢如糞土》，全文闡述右老一生艱辛為國和對社會的奉獻，到了臨終卻是一貧如洗，相當感人。此書已譯為中文，中文書名為《俠心儒骨一草聖》，將在本次活動中發行，閱讀書中內容，必能在當代社會造成影響。

　　此次大展，由於日本及兩岸收藏家的無私協助，將右老各時期的書法精華獻展於一堂，規模之大和精彩為歷年僅見，相信能在書法史上記上輝煌的一筆。而全部紀念活動在國立國父紀念館王福林館長及中華民國書學會張炳煌會長的努力執行，必能將大展及相關活動，進行得盡善盡美。

　　謹在大展專輯付梓之際，略盡數語以為感言，並感謝各單位的參與。

中山學術文化基金會 董事長 許水德

序

　　國父孫中山先生創建中華民國，在成就革命事業的歷程中，吸引許許多多志士參與救國救民的志業，志士中不乏詩文、書法造詣高超的英才俊彥，其中又以一代宗師于右任先生影響最為深遠。于右任先生是國父孫中山先生的革命夥伴，早年參加同盟會辦報宣傳革命，民國20年2月就任監察院院長，直到民國53年去世，任職34年，對監察制度的建立，貢獻卓著，被尊為「監察之父」。

　　于右任先生（1879年至1964年）名伯循，字右任，後以字行，號騷心，又號髯翁，晚號太平老人，陝西三原人，清光緒廿九年考中舉人。其書法初學二王帖學及趙孟頫，後又習北碑，並以碑意入草，中年以後則以書寫草書為主，民國21年創「標準草書社」，整理刊行《標準草書千字文》。由於草書是各種字體中最富藝術表現之形體，但歷代書家發展出各式各樣的寫法，為了容易辨認，于右老將之有系統地整理，名為標準草書，並且在書寫創作中將之運用，開展了獨具風貌的草書藝術，此一富碑學審美意趣的書風與清中葉以前帖學獨尊的筆墨情調大相逕庭，因此贏得了「當代草聖」、「近代書聖」的稱譽。

　　國立國父紀念館中山公園園區，矗立著從臺北市仁愛路圓環所移置的于右老銅像，即便是右老仙逝已久，經常有仰慕者前來獻花致敬，可見其令人景仰的政治家及哲人風骨。或許是這個原由，2013年4月間，文化部派駐日本東京文化中心吳主任捎來訊息：有日本人士稱手中有大批右老的書法、日（札）記及文物等，期盼有機會至國父紀念館展出云云…。這真是難得的機緣，本館立即敦請中華民國書學會會長張炳煌教授協助瞭解，並確認為右老遺物，且多為精品。適當年海峽兩岸書法界為緬懷追思，於右老逝世紀念之日，假本館辦理揮毫大會，因此決議於于右任先生辭世50週年及中山先生誕辰之際，結合兩岸、日、韓等地，辦理「于右任大展—辭世50週年紀念」及「紀念國父孫中山先生149歲誕辰暨于右任先生辭世50週年國際學術研討會」。

　　本展覽的辦理，是希望引領民眾欣賞于右任先生不同時期的書法之美外，並透過學術研討會，進一步闡明右老一生追隨國父建國的志業，特別是彰顯其生平對書法藝術的貢獻。今（2014）年11月10日為于右任先生逝世五十週年，辦理此項活動，自是意義非凡。而我們期待的，不僅僅是帶領觀眾一窺世紀書法大家的精品，更多的是追憶一代哲人的風範。

　　此展受到海內外藝文界、收藏界的高度關注，因為參與的單位不少，籌備的過程相當艱辛，要感謝的人很多，尤其是中華民國書學會會長張炳煌教授扮演重要的推手，居功厥偉。承蒙監察院、淡江大學、中華文化總會、中山學術文化基金會等全力支持、指導，備感榮耀；又中華海峽兩岸文化資產交流促進會、日本拙心畫廊及西安于右任書法研究會的慨允出借展件，充實

大展內容，感佩之心，無以言表；另育達科技大學創辦人王廣亞先生的廣興文教基金會允諾捐助此次系列活動所有的不足經費，更值讚揚。原本藏諸名山的精品，在于右老辭世半個世紀後，於國父紀念館中山國家畫廊隆重展出，能再次面見世人，這是一件多麼令人讚頌的盛事，惟于右老中年以前，奔走革命，行旅倥傯；來臺後雖位居要津，但樂善好施，有求必應，號為「大展」恐亦無法窺覽全貌，不週之處，尚祈方家指正。

　　本次紀念系列活動，從籌劃迄今近一年又半載，細部工作千絲萬縷，今日能夠圓滿推出，端賴各相關單位齊心戮力、無私奉公，本人深感敬佩。值書法專輯付梓在即，爰綴數語，以為紀要。

國立國父紀念館館長　王福林

序

　　于右任先生是一位在當代非常響亮、令人尊敬的名字。在許多書報中，常看到一襲長衫、銀白長髯，拄著拐杖，慈祥身影的長者，是大家經常看到的印象。大家尊稱右老，可說是當今中華文化的標竿人物。今年于先生辭世 50 周年，藝文界要為他舉行一連串的紀念活動，本校很榮幸有機會參與這項活動的籌畫和執行工作。

　　我們了解右老書法的成就，標準草書的整理是文字書寫的一大貢獻，而更令人敬佩的兩岸所共仰的右老書法，書作價值甚高，受譽為一代草聖；然而我們要了解的是蘊育於書法藝術內涵的人品、學問、道德和文章。我們尊稱右老是書法家、政治家、教育家、慈善家等等，主要是因為他追隨　國父參加革命大業、曾擔任陝西靖國軍總司令、擔任監察院院長達 34 年、濟助貧困無數等等載於史冊的功勳。這些人生經歷加諸於長久磨練的書法，而造就了舉世無雙的書法大家，所以我們不只是欣賞書法，更要了解右老的涵養和學識。

　　本校在 1950 年成立後，由於首屆居正董事長與于右任先生的交誼，而建立起關係，蒙于先生多方關注，是當年創校發展的精神支持者。校訓『樸實剛毅』及校園內建築和涼亭，多處為右老親筆所書，本校最具傳統風情的宮燈大道命名為右任路。之後本校畢業生為感念于先生在年幼時為生活所困而牧羊，並自述為牧羊兒的感人故事，而捐建連接右任路的牧羊橋，于先生還專程前來剪綵啟用。過了牧羊橋的一大片草地，則命名為牧羊草坪，牧羊草坪是學子們聚會活動的場地，更是臺灣校園民歌的發祥地。

　　這些種種與于先生相關的事跡，使得本校參與籌辦紀念活動更具意義，尤其是 2000 年設立文錙藝術中心後隨即設立在臺灣各大學中少有的書法研究室進行書法的教學、推廣及數位化的研究等等。在多年的努力下，已經有了相當成果，載譽於兩岸書壇，對於于先生在書法的成就和影響，如何轉化於書法的傳揚，更是責無旁貸。

　　除了本校參與籌辦工作的大展、國際學術研討會及相關活動外，還特別在文錙藝術中心舉辦于右任書法傳承及名家書法展，希望藉由當代傳緒右老書風的書家作品聚於一堂，用以展現于先生對當代書法的影響。

　　而在中山國家畫廊舉辦的于右任大展，集結了右老各時期的作品，很清楚看到右老一生書法的全貌，並展出難得一見的生前文物，這是歷史性的重要展出。將這些內容編為專輯，當成為重要的藝術典冊，謹為專輯的編印寫出感言。

淡江大學校長　張家宜

序

　　一代書聖、草聖、美髯公于右任先生，樹立三不朽事功，一生立功、立德、立言。他是革命元勛、軍旅首長、教育舵手、新聞先鋒、詩壇祭酒、書法巨擘。其一生濟國淑世、心胸開闊恢弘，展現在世人面前的一幅幅書跡，大開大闔，書寫的是廟堂氣、是萬世英雄氣，一直到晚年返璞歸真、出神入化的最高境界。右老才情萬丈，行事亦儒亦俠，文武雙全，經歷波濤洶湧壯闊的大時代，在他的書法中，可窺知其一生所追求的書道、儒道、品道。

　　2011 年經本人匯集右老一生行誼資料向監察院黃煌雄、高鳳仙委員陳訴，其墓園應列為國家重要文化資產，歷時一年經各界的戮力奔走並多次召開公聽會，以右老一生對國家、社會、文化貢獻卓著，足為後世表率，該墓園由院會審議通過並經新北市政府指定為重要文化古蹟，向這位耆德元勛致上最崇高的敬意。縱覽歷史，能在政治上有巨大建樹而又同時在文化上有重大貢獻，二者均能同載於史冊流傳者，數千年來寥寥可數，于右任為其中一人也。

　　今適逢于右任先生冥誕 135 週年、仙逝 50 週年，由鍾明善教授尋訪海內外、研究數十載的《于右任書法全集》三十六卷，浩浩巨帙出版，這是中國書法史上最宏大的一套個人書法集，見證右老在書史上高山仰止的地位。從日本東京「于右任 逝世五十週年紀念回顧展」，上海復旦大學文物博物館，西安交通大學博物館等地所舉辦的紀念展，海內外各界無不追念感懷其於民族、文化、書藝上的卓絕貢獻。

　　于右任追隨國父孫中山先生創建民國，今天在國立國父紀念館舉辦于右任大展及學術研討會，以紀念弘揚他的偉業成就，意義深遠。此次大展涵蓋手稿、信札、各種楹聯、條幅、橫批、冊頁、手卷等等跨越近半世紀各種墨跡，他留給後世的書法藝術瑰寶，成為我們足以驕傲與珍視的文化遺產和精神財富。成功絕非偶然，右老的書藝成就，除了天賦，最重要的是累積六十年夜以繼日努力付出的真精神。

　　讓我們一起來為這位時代的巨人喝采，他為世人留下一幅幅令人凝望感動的藝術品，他為書法藝術樹立了一個時代的新里程碑。展品中有一幅書跡內容可作為右老一生的寫照，那就是「為天地立心，為生民立命，為往聖繼絕學，為萬世開太平」。右老一生對民族拳拳赤子之心，對書法藝術孜孜不倦的追求，其事蹟功業和品德典範留與後代無限的景仰與尊崇。今天能有如此隆重的大展乃中華民國書學會張炳煌會長精心規劃，國立國父紀念館王福林館長及同仁不辭辛勞地投入，及各界人士高度關心的支持，本會深感榮幸能參與此次精彩的盛會，預祝展覽圓滿成功。

中華海峽兩岸文化資產交流促進會
名譽理事長　王水衷　謹識

前言

于右任的人與書法

在近代書壇具有崇高地位的書法家于右任先生，一生經歷豐富多彩的人生境遇，書壇有稱之為當代書聖、一代草聖等，亦有尊為近百年兩岸書壇的共主，種種敬稱，于先生都堪當之無愧。

1879-1911 是于先生在清朝的年代。1912-1949 是他在中國大陸的國民政府時代，1949-1964 則是于先生在臺灣的年代。從其一生的工作經歷和變化，更令人了解偉大書家成就的不易。簡單用一張表來描述于先生的精彩一生：

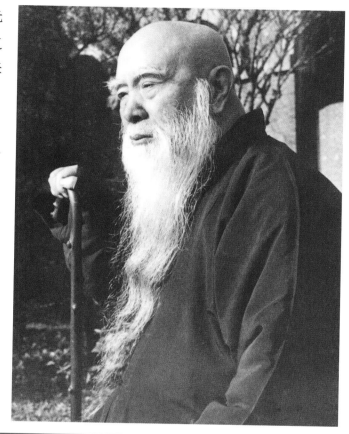

年代	大事記
1879	清光緒 5 年出生
1903	考上舉人。次年被清廷指為革命黨，下令捉拿。
1906	赴日本，加入 國父孫中山先生創辦之同盟會，參加革命大業。
1912	南京臨時國民政府成立，被任命為交通部次長。（開始留鬚）

	記事	工作	年代	書法經歷	備註
1918		擔任陝西靖國軍總司令	1920	接觸廣武將軍碑	
1922	擔任校長	創辦上海大學			
1931		任監察院院長，直至 1964 年去世。	1932	創立草書社	
			1934	正名標準草書社	
			1936	標準草書第一次版	之後持續修定
1949	從大陸遷住台灣				
			1960	修訂標準草書第九次版問世	
1964	在台北去世，葬於陽明山巴拉卡公路上邊坡，遙望神州，年 86 歲。				

于先生在 1964 年 11 月 10 日逝世，距今 2014 年正好 50 週年，兩岸書界甚至日本書壇也都為著一代草聖的成就，進行相關的紀念活動。今年 4 月 23 日起經由文化部主辦，在張炳煌先生及日本書道美術新聞社的共同合作下，在東京舉行于右任先生書法回顧展，將國立歷史博物館的藏品及民間的收藏精品，共 80 餘幅，在東京劇場畫廊隆重展出。並為凸顯于先生對書法傳承的影響，還展出在臺灣及日本受其影響的當代書家作品 20 餘件於另一專室展出，展覽名稱為「于書步伐展」，兩項展覽都吸引眾多書法愛好者，並由張炳煌先生及日本書道評論家江口大象、杭迫三人對談于右任及其書法，受到相關好評，這項活動無疑讓日本書界人士更增進對于右任先生的了解。

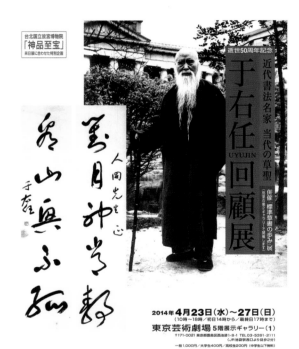

緊接著在今年十一月間，在國立國父紀念館及淡江大學舉行于右任大展暨國際學術研討會。展覽會將展出于先生生前日記、雜記及各種生活用品。並將各時期于書的代表作品作一完整的呈現，更精彩的是展覽會配合學術研討會，希望構築于先生書法與人品的完美融合。同時間國父紀念館二樓東文化走廊及淡江大學文錙藝術中心將推出于右任書法傳承展，藉以了解當代受到于派書風影響的書家作品。

為清楚交代于右任先生書法事跡及標準草書的發展，特選錄以下專文，敬請參考。

一、于右任生平事略

于右任（1879 年 4 月 11 日—1964 年 11 月 10 日），陝西省三原人，祖籍陝西涇陽。原名伯循，字誘人，後以「誘人」諧音「右任」為名；別署「騷心」、「髯翁」，晚號「太平老人」，一般尊稱右老。于右任早年為同盟會成員，追隨　國父革命，受譽為政治家、教育家、軍事家、慈善家、詩文家、元老記者等，為中國近代最具地位書法家。

右老年幼時文學書法俱優，曾被譽為「西北奇才」，為清朝光緒年間舉人，因刊印《半

哭半笑樓詩草》譏諷時政被清廷通緝，亡命上海，遂進入震旦公學。1907年起先後創辦《神州日報》、《民呼》、《民吁》、《民立報》等，積極宣傳民主革命。1912年革命成功後，歷任南京臨時政府交通部次長，陝西靖國軍及國民聯軍駐陝總司令，審計院、監察院院長，是國民黨重要決策人物，前後共任監察院院長34年。雖居高位，然一生清貧，樂於為國為民奉獻，是全民尊敬的巍巍長者。右老半身照片中，清晰可見長衫已有破洞。（如前圖）

1949年來臺灣，寓臺15年餘，由於右老的書法涵養造詣，使臺灣書法風氣首次出現碑學壓倒館閣帖的趨勢。右老平易近人，雖位居當朝高位，然樂當時內地來台及本地相交遊，日常以書法為樂事並推廣書法，從不拒絕索書，所以在台灣留下作品無數，為台灣創造難以計數的文化資產。現在台灣眾多的公共建築或街市招牌匾額等，仍然能見到右老所題署的作品。

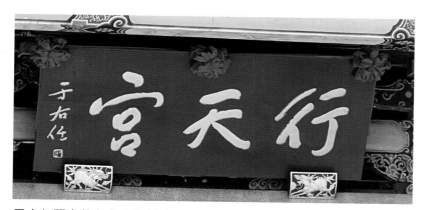

于右任題字的台北市行天宮

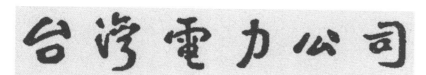

台灣電力公司

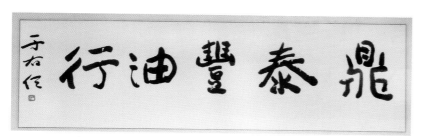

鼎泰豐油行

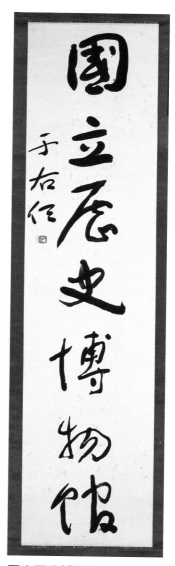

國立歷史博物館

1964 年病逝於台北，在臨終前的遺歌詩中敘述「葬我於高山之上兮，望我大陸；大陸不可見兮，只有痛哭。葬我於高山之上兮，望我故鄉；故鄉不可見兮，永不能忘。天蒼蒼，野茫茫，山之上，國有殤。」情深意切，深受世人感動。於是治喪會選擇位於台北市陽明山巴拉卡公路山邊，面向海面，可眺遠大陸之地建立墓園，目前已被文化單位核定為新北市定古蹟。

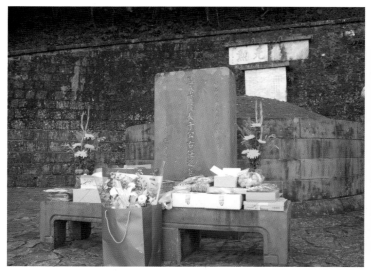

于右任先生墓園及遠眺

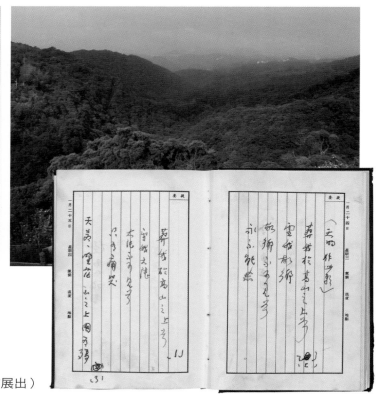

遺歌（本次展出）

于右任精書法，尤擅草書，為使文字書寫便捷，首創「標準草書」，與右老書法造詣和風格都受到世人尊崇，臨摹者頗多，對近代兩岸書法均有絕對的影響。

于先生人格崇高，為人親和，一生為國為民，濟人無數，受其激勵的事蹟甚多，為頌揚這一代受人尊敬的文化界巨人，許多地方都有紀念的勝跡。

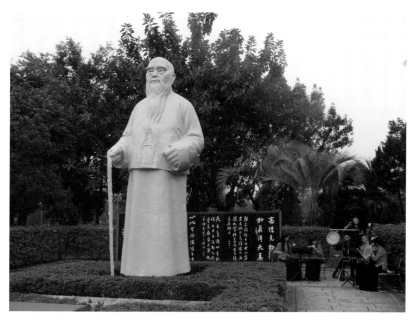

國父紀念館內的銅像

如于右任去世後，在玉山主峰建立其雕像，計 3 公尺高，意圖補足 4,000 公尺高度（玉山當時測量數據為海拔 3,997 米），並有尊重于右任遙望大陸遺願之意。唯銅像 1995、1996 年二次破壞，後改立巨石上刻「玉山主峰」及新測量數據「標高 3952 公尺」。

台北市仁愛路與敦化南路交叉處的仁愛圓環，原本也設有于右任銅像，現

已遷移至國父紀念館。（如圖）

　　臺北近郊的淡江大學，不僅將主要的道路命名右任路，還建有于右老自述為牧羊兒的牧羊橋、牧羊草坪（臺灣民歌的發祥地）等。

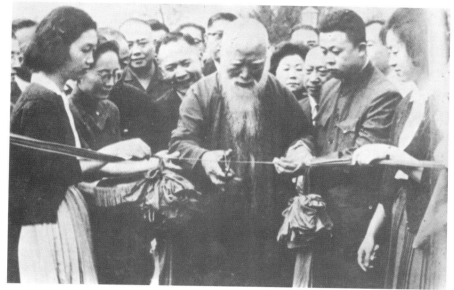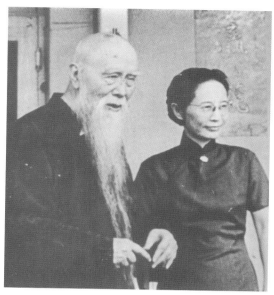

于先生在淡江大學

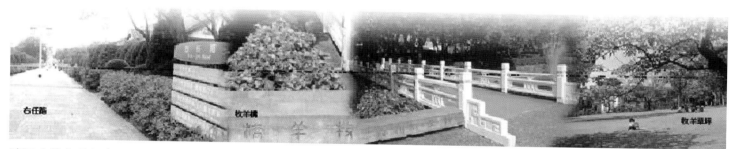

淡江大學內的紀念設施

　　而曾經受于右任先生照顧過的大陸經帕米爾高原來台志士，更以一生力量，在台北故宮博物院臨近、屬於陽明山國家公園內的一片山坡，闢建于右任先生書法刻石林地，名為帕米爾文化公園。

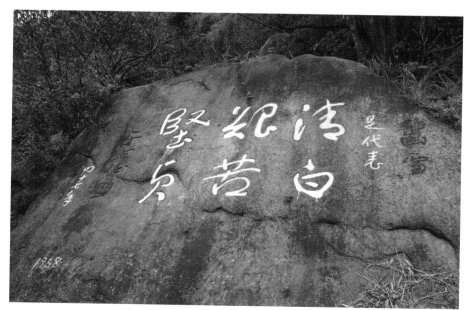

于右任作品刻石（帕米爾文化公園）

于右任先生 生平重要事蹟年表

1879年（清光緒五年）生於陝西省三原縣東關（西安北方），名伯循，字右任，後以字行。父親新三公、母趙太夫人。

1880年（光緒六年）母卒，由伯母房太夫人養育。

1885年（光緒十一年）初入私塾跟山水老儒第五氏學習。

1889年（光緒十五年）入毛班香先生私塾，學古近體詩，從太夫子學草書。家貧在爆竹廠任臨時工，以貼補家計及購買文具。

1895年（光緒二十一年）以案首入學。

1898年（光緒二十四年）以歲試第一人，獲陝西學使葉爾愷讚賞，視為西北奇才，與高仲林夫人結婚。

1899年（光緒二十五年）新任督學沈衛，因地方旱災，指派擔任三原粥廠廠長救濟饑民。

1903年（光緒二十九年）25歲以第十八名中舉人，受聘任商周中學堂總教習。

1904年（光緒三十年）受清廷忌恨有革名意圖，右任赴開封應禮部考試，因三年前自作之「半哭半笑樓詩草」被指文句不妥，清廷視為有革命意圖，下密旨捉拿，獲李雨田先生之助，亡命上海。馬相伯招入震旦學院讀書，易名劉學裕。

1906年（光緒三十二年）因籌辦神州日報，赴日考察新聞事業並募集資金，在東京得晤孫中山先生，正式加入同盟會。

1907年（光緒三十三年）在上海出版神州日報，各方矚目 。

1908年（光緒三十四年）父新三公病逝。

1909年（宣統元年） 再創 民呼報 於上海，遭清廷所忌入獄， 民呼報不足三個月被迫停刊。又辦民吁報 ，又再遭查封，再度入獄。前後對內政及伸張國際正義為重點，可惜僅發行50日，出獄後第二次赴日。

1910年（宣統二年）創辦 民立報 為亡命期間所辦最後報紙，影響革命力量最大。

1911年（宣統三年）辛亥革命成功。

1912年（民國元年）年34歲，民國成立，國父孫中山就任大總統，受命任交通部次長。

1913年（民國二年）四月，二次革命失敗， 民立報 被迫停刊，遭袁世凱政府通緝，先生第三次東走日本。

1918年（民國七年）任陝西靖國軍總司令，牽制北洋軍閥。

1922年（民國十一年）創辦上海大學。

1925年（民國十四年）國父孫中山先生逝世。

1926年（民國十五年）被選為中國國民黨中央執行委員，擔任國民聯軍駐陝總司令兼行省府職權。

1931年（民國二十年）任監察院院長，次年元旦宣誓就職。

1932年（民國二十一年）創立〔草書社〕，民國23年正名〔標準草書社〕從事草書之整理研究。

1936 年（民國二十五年）{標準草書}第一次本問世。（上海漢文正楷印書局）。之後曾進行九次修訂出版。長年購藏的三八七塊碑石，捐贈西安碑林。

1937 年（民國二十六年）約集文人成立民族詩壇，{標準草書}第二次修正本完成，因抗戰，並未印行。二年後第三次修正版問世。

1941 年（民國三十年）{標準草書}第四次修正本問世。（上海中華書局）。民國 32 年後第五次修正版問世。

1943 年（民國三十二年）發表「太平海論文」，自號太平老人，由揚千里刻印。

1948 年（民國三十七年）參選副總統失利，但仍當選監察院院長。{標準草書}第六次修正本問世。

1949 年（民國三十八年）十一月二十八日，由重慶隨國民政府遷臺。

1951 年（民國四十年）{標準草書}第七次修正版由中國公學校友會發行。

1953 年（民國四十二年）第八次標準草書修正本由中央文物供應社出版。

1956 年（名國四十五年）獲國家文藝獎。

1958 年（民國四十七年）擔任中日文化交流書法展覽會名譽會長。

1959 年（民國四十八年）林華堂出版于先生臨標準草書千字文。

1960 年（民國四十九年）修訂標準草書，次年由中央文物供應社發行第九次修正本。

1962 年（民國五十一年）先生生日，政府發行元老記者紀念郵票。在日記上寫下遺歌。

1963 年（民國五十二年）中國文化大學為崇敬于先生，在校內建立「右任樓」。（之前淡江大學曾在校園設立右任路、牧羊橋及牧羊草坪等）

1964 年（民國五十三年）右任先生詩文集「右任詩存」由正中書局出版。然因牙疾擴散引發菌血症，繼發肺炎，十一月十日病逝台北榮總。享年八十六歲。時任監察院長的崇高地位，由總統令以國葬，墓園依其遺歌所願，設於臺北市近郊大屯山頂（陽明山巴拉卡公路上斜坡）。于先生清末舉人，任監察院長 34 年，長於詩書，創標準草書，藝林人士尊為「當代書聖」。

二、書法歷程

民國三十八年（1949）于右任隨著國民政府來臺，為許多渡台書家的領導者。右老具有深厚的漢魏碑學的內涵，融入他勤練書法所蘊育的楷行草各體，為當時已經倡起碑學風氣的臺灣，帶來莫大的影響；許多書法愛好者因而專注於漢魏石刻的研究；有的則以右老書風及〈標準草書〉為範，積極追求書法的精進。一代草聖的影響力，比臺灣三百年來任何書家來得更具光芒。

右老書法藝術的人生過程，曾有學者麥鳳秋教授等人的研究，或以下列分別敘述，較為清楚：

（一）搜集並鑽研漢魏碑版的書法：

右老久居陝西，常有許多機會接觸書法古蹟。民國九年（1920）在白水縣史官村出土的〈廣武將軍碑〉，便曾令他雀躍震驚！影響至深。

由於參予政軍事務，經常利用種種機會收買古碑，而致收藏碑石豐富，到抗戰期間共得三百八十餘塊，墓誌銘原石共一百五十九方；他將這些珍貴的史學、書學資料，捐贈西安碑林。

民國十九年（1930），51歲的右任賦詩表白了學書的甘苦和執著：「朝寫石門銘、暮臨二十品，竟夜集詩聯，不知淚濕枕。」這首詩為標草的仰慕者說明了最好的入門途徑；也點出了這段時光他所學習的對象，是偏重北碑。

（二）為倡草書標準化而首從章草進行研究：

右任自述是到了民國三、四年（1915）才真正體會書法的個中樂趣。特別是接觸前述的〈廣武將軍碑〉後，使他有了致力學習草書的念頭。民國十六年（1927）前後，便開始搜集研究前代草書家的作品、書論，隨後加以臨寫。民國二十年（1931）右老有感於漢字筆畫繁複，書寫困難，於是籌畫「草書杜」，期望從中理出草書「實用目的」。之後「標準草書杜」成立，首擬訂正一部完善的〈急就章〉。並曾邀請章草名家王世鏜前輩到上海切磋研究。標準草書社後來雖因章草之草法不適用而放棄作整理，但右任對章草已是運寫自如，對他日後的草書有相當助益。

（三）帖學書法的影響：

右老年少學書時，以一般文人參與科舉的習慣，應對二王書法有所涉獵，然是否曾專心臨摹，並不容易考證，但是立意進行標準草書整理時，在章草之後，曾完成二王草書參考資料。

右老談論書法主張多讀、多看，或一時沒能全力於二王草法的臨摹，仍可在許多具姿態、風神的作品中，看到二王帖學的鑽研苦心。也曾自述在歷代的草聖中，最欣賞王羲之的用筆和筆鋒的表現。

隨後發表的標準草書千字文，融合歷代草書名家的優點，也是他融合帖法入碑意的最大依據。自清朝乾隆嘉慶朝之金石碑學興盛以來，在漢魏碑誌書法基礎上，能將二王一脈的帖學，

融合到右老高超意境的書法，並不多見。

（四）融合歷代諸家的法度：

　　由於稟賦、魄力、努力與眾多人力的配合，使右老獲觀廣博的書學碑帖資料，而悠遊於眾家精髓的深度，更是書法史上難得的表現。

　　此外，由於清朝之後，許多陸續出土的秦漢磚瓦、漢簡流沙的簡帛、唐朝佛經石窟等都是右老參考的對象。其中以敦煌、樓蘭、居延等地新出土的木簡，用筆法度最為嫻熟。民國四十六年（1957），中央研究院將民國初期西北科學考察團所發掘的居延木簡予以出版，右老曾為此賦詩三首，其中一首是：「此生得見居延簡，相待於今二十年，為謝殷勤護持者，亂離兵火得安全。」。這是他早年在上海著意編纂標準草書時，便渴望一睹居延漢簡，作為整理草書的參考資料。無奈不能如願，歷經二十年後，終於得以將居延漢簡的神韻融入自己的草法裏。

　　如就右老書法生涯，則可從其墨跡及實際過程，大致以五期分別敘述於後，以為參考：

（一）魏碑楷書期（1931 年以前，約為右老 52 歲之前）：

　　民國十年所寫的 王太夫人事略（如圖），渾厚樸拙，這段時期他對碑版搜集熱衷，由作品可看到他的漢魏法度已有了紮實功夫。此作以魏碑的緊密，融合隸書的扁平，形成了亦漢亦魏的造形；至於筆法更出新意，是以隸法寫楷意，楷法寫隸意，形成亦隸亦楷的線質。

（二）行書期（1932 年至 1937 年，約為 58 歲之前）：

　　標準草書社成立後，右老便堅持貫徹「草書實用」的原則，即使草法尚未成熟，但已經不

太書寫大幅的楷體作品了。這段期間是行書線質的鍛鍊和草書的醞釀期。其行書的創作甚多，而且始終帶有濃厚的魏楷和隸意。

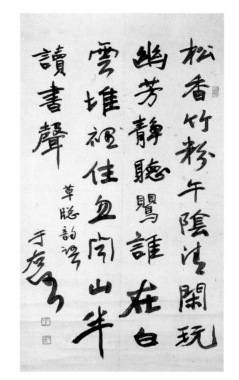

（三）草書期（1934 年至 1936 年為行草期；隨後至 1949 年為草書時期）：

　　自章草入門而今草，右任的草法線質日益兼具了碑帖的神髓。由漢魏線條的減少，可以了解是大量接受帖學筆法的緣故。由於傾向二王帖學，尤其是智永懷素的影響，喜用藏鋒、折筆，偶爾摻入孫過庭的方筆，縱勢結體，清姿瘦骨。可說是行書期和標準草書的過渡期。但其間所書墓誌銘的筆意，倒還是延續行書期的特色。

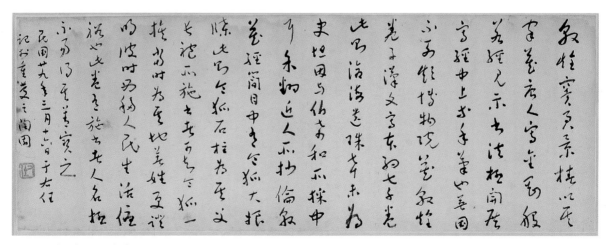

民國29年（1940年）

（四）標準草書前期（約 1942 年至 1955 年）：

　　民國三十一年（1942）七月，第一次《標準草書千字文臨本》發表（初版則延到翌年四月），

雖然仍延續草書期的清瞿秀豐神，但已呈現了標草的表現雛形，然到晚年再度深入對帖學的重視和鑽研。企圖達成深度的「碑帖融合」，也由於這段時期的融合學力，才使得標準草書後期的線質更具內涵。

　　1949年後，右老已經來台，初期曾因沒有適用的好筆而煩惱，之後有了筆墨來源管道，而再度隨意揮灑。

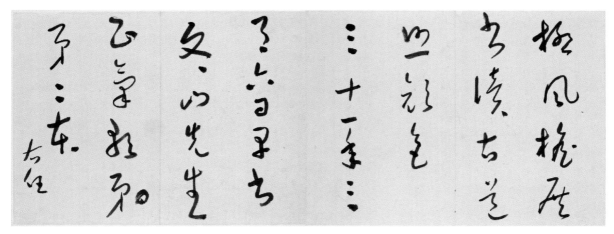

民國31年（1942年）書正氣歌（節）

（五）標準草書後期（1956年至1964年）：

　　由存世作品分析，民國四十年後，部分的圓筆，取代過多的方、折筆。右老向來認為「方筆美，圓筆便。」此時方圓互用，含蓄頓挫，鋒芒頓挫，鋒芒漸收，尤其四十五年後的翰墨，完全出帖，雖稱「標準」範圍，但用筆、結字、章法已隨心所欲，斂氣凝神，神完守固，呈現出極致的性靈美、藝術美。

　　標草後期的作品氣魄堪稱和二十年代初的「行楷期」並美。而此時畫面流露的，更是巍巍若泰山，炯然如日月的偉大氣質；這種綿裏裹針，寓剛於柔的中鋒線質，蘊涵的是一顆淡然的、無視名利富貴的心；一種對道化的參透，妙合自然卻不為物役的性靈。在歷經無數次逆境與榮譽交織的現實環境裏，他一向是以「今朝穩坐灘頭石，且看雲生大海中。」來面對一切險厄及富貴；所謂「不惑不憂，穩坐灘石，以觀世變。」這種大氣度與節操蘊育出來的藝術，一下筆就有仙凡之別，這種氣質實是世人望塵莫及的！

三、俠心儒骨一草聖

　　于右老的書法，將他的人品、學問、道德、文章等涵養，結合人生體驗，很自然的融合在書法理面，不單純只是技法的熟練，完全體現中國文人書法的精神。在右老辭世50週年紀念活動中，有一本日文原著：視金錢如糞土的于右任傳，經作者同意後譯成中文出版，中文書名為「俠心儒骨一草聖」，以人的觀點觀察右老的一生，有別於一般書法專集的內容，有相當詳細的生涯描述。

在書中曾有「書法乃樂趣」的篇章，文中提到右老表示：除了多寫之外，我不知道還有什麼能讓書法精進的方法了。以下是書中對右老在書法精進的敘述：

『多臨摹古人的書法之外，也要多看看自己的書法。多看古人的書法，吸取其長處。多看自己的字，找出其缺失。臨與寫有所區別。臨乃模仿古人的字，寫乃吸取其精華後加以發揮，乃自我創造精神的展現。

于右老晚年時，論書法，人有問者，則答以「多寫便工」，後來又有「無死筆」的三字訣，最後的「活」字即一字金丹。

同樣也是在台灣時期的時候，于右老曾有以下這段敘述。

我特別喜歡寫書法的時候。那段時光當中，總有一種難以言喻的樂趣。一字一字皆有其獨特的神妙之處。然而對我而言，那種神妙的感覺只會出現在書寫草書的時候。在寫其他字體時，則毫無此豪邁奔放之逸趣。

我寫字時無任何禁忌。執筆、展紙、坐法皆順乎自然。儘管平常我在觀賞他人書作時，都會特別留意要怎麼寫才會讓字好看，但實際上當自己執筆時卻不曾為了美觀而作出有違自然之事。因為自然亦是美的一種。看看窗外吧。那些個花、鳥、蟲、草，無一不是順乎自然而生，而且無一不美。因故，就字來說，唯自然與熟練足矣。不刻意追求美觀，反而更能領會自然之美。

于右老其書之一點一畫，皆能讓人感受到自然的攝理，如呼吸般的流暢，紙張的留白處極為自然，與墨融為一體，展現出絕美的自然姿態。別有韻味，妙趣無窮。』

四、標準草書

在文字書寫的各種書寫體中，草書最為便捷，它不需要一筆一畫工整的寫，而且筆畫簡省許多，又能上下筆畫連接，甚至寫成一筆書。在書寫講求速度的情況下，只要大家看得懂，也能夠寫得正確，必能促進文字書寫的方便性，對於漢字的繁複筆畫，必有革命性的突破。為著達到書寫的方便性，如用草書應用，必需先克服草寫不統一、難以辨識的問題。

所以在清末到民國初年，已經有學者針對文字書寫的繁複，提出各種改革的方案，例如有人主張使用簡字，也有主張使用章草書寫，甚至有主張直接用讀音字母來拼字的，但都因沒有確實的方案而無法真正落實。

深愛書法的于右任先生，不僅是國民政府的要人，對於文字書寫的體認更是深刻，為著方便實用，主張「印刷用楷書、寫用草」。他認為提倡草書絕對是必要，於是在民國二十年（1931）於上海邀集同道，籌備組成研究草書的社團。希望改革以繁複筆畫書寫中國文字的不便，積極從古典的草書字，在「易識、易寫、準確、美麗」的四個原則下，就歷代草書寫法和字形，予以整理分類，就各個字的部首與偏旁給予規格化，定名為「標準草書」，並發表千字文，將每個字的來歷標示出來。

這是一項很好的理念和務實的做法，如果寫草書的人都運用規格化的部首、偏旁來組成字形，那麼字形就有正確與否的標準，對於文字的書寫，也將節省許多時間。而一般人如果願意

花一點時間，了解標準草書的草寫規格符號，就無認不得的問題，如此就能促進標準草書的實用性。

　　草書社於民國二十三年（1934），順應研究的主題，改為標準草書社，像來台的書畫名家劉延濤先生，及現在大陸提倡標準草書的胡公石先生，就是當年與于先生一同致力草書標準化的人。經過他們不斷的整理修正，民國二十五年（1936）第一本標準草書問世，隨後仍繼續修正，最後則是民國五十年（1961）在台灣第九次修正出版，而于先生則是民國五十三年（1964）謝世。標準草書從民國二十年（1931）在上海開始倡起，經過了長達三十間年的研究、修訂和公佈，可謂相當嚴謹。

　　許多愛好草書的人，喜歡的就是那種任意揮灑的快感，不覺得草書需要標準化，所以不願嘗試標準草書的字形。其實並非如此，因為標準草書的字形容易辨識，書寫者也容易記憶，將這些字形記牢後，應用起來更有意在筆先的效果，揮灑的空間更大。

　　經過多年的努力推廣，標準草書有字形符號表，就部首或偏旁予以分類標出寫法，而且現在也有字典問世，非常便於查考，在使用時不會有草寫不明的困擾。至於如何應用，端隨各人的意志，相信總有一天標準草書能夠在書法藝術中開創輝煌的成果。

標準草書符號表

【圖版】

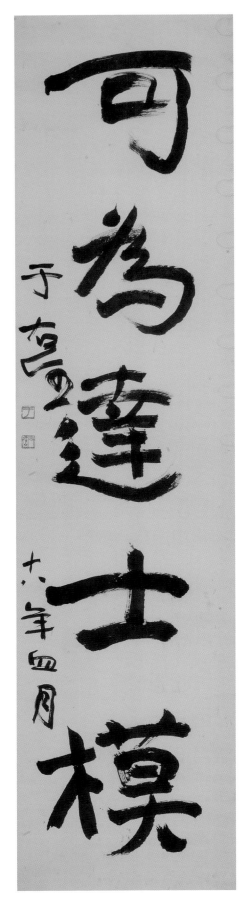

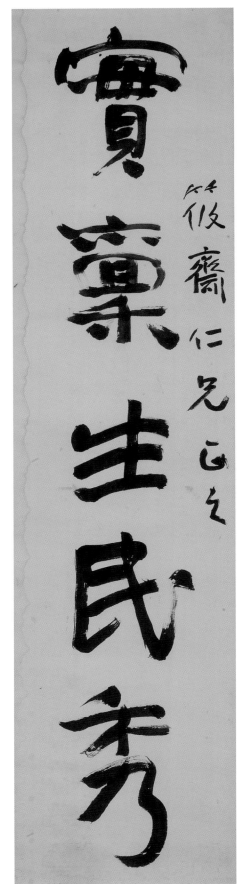

釋文：實稟生民秀、可為達士模。

款文：筱齋仁兄正之。于右任。十八年四月。

尺寸：242.5×60cm×2

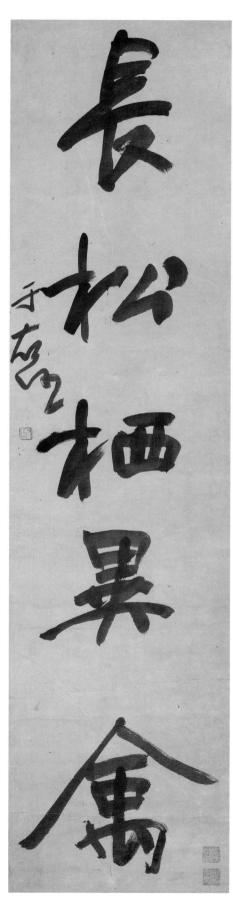
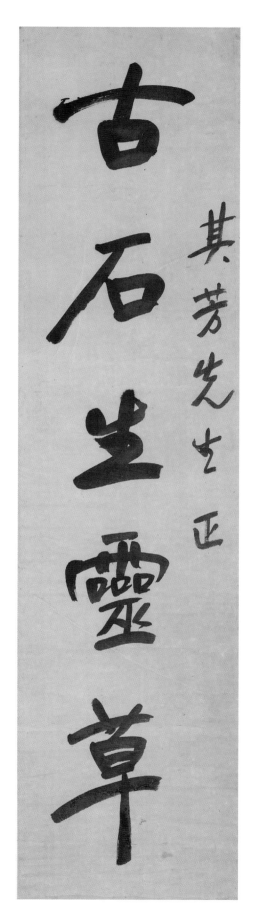

釋文：古石生靈草、長松栖異禽。
款文：其芳先生正。于右任。
尺寸：167.5×41.5cm×2

于右任50
辭世五十週年紀念大展
書法文物專輯

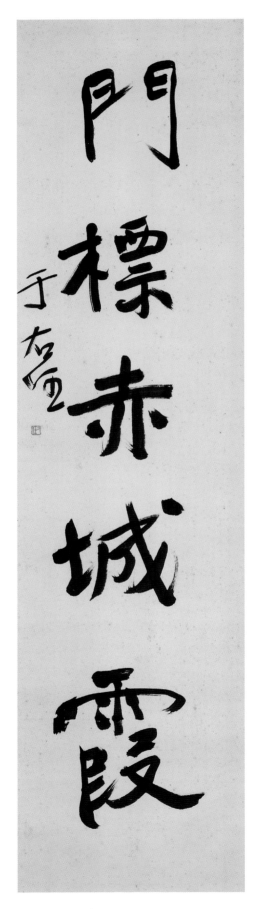

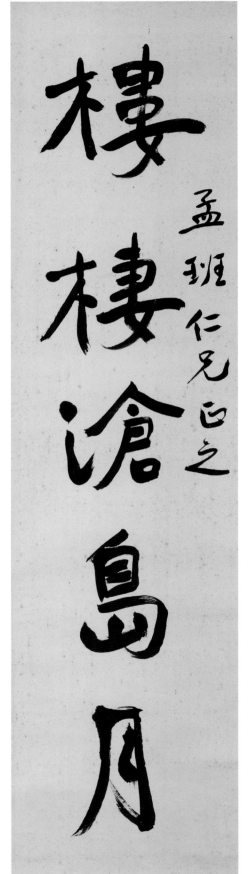

釋文：樓棲滄島月、門標赤城霞。
款文：孟班仁兄正之。于右任。
尺寸：174×45.5cm×2

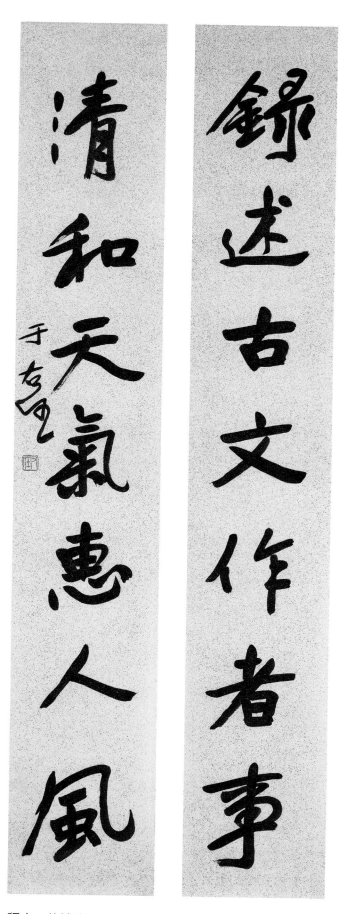

釋文：錄述古文作者事、清和天氣惠人風。

款文：于右任。

尺寸：135×22cm×2

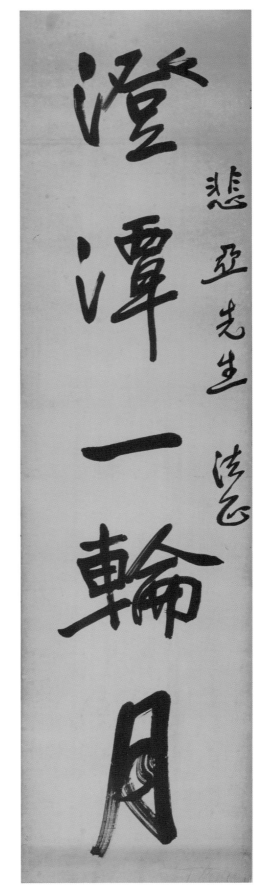

釋文：澄潭一輪月、老鶴萬里心。
款文：悲亞先生法正。于右任。
尺寸：105.5×20.2cm×2

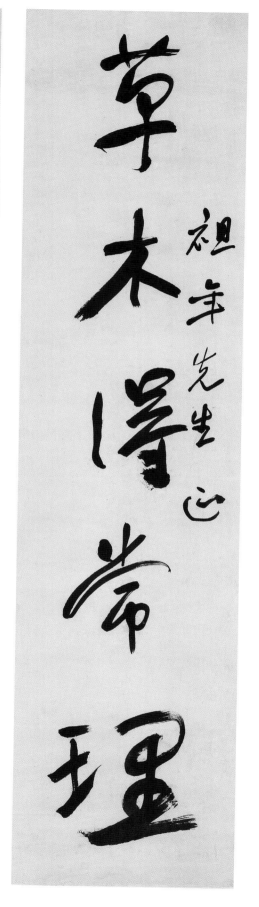
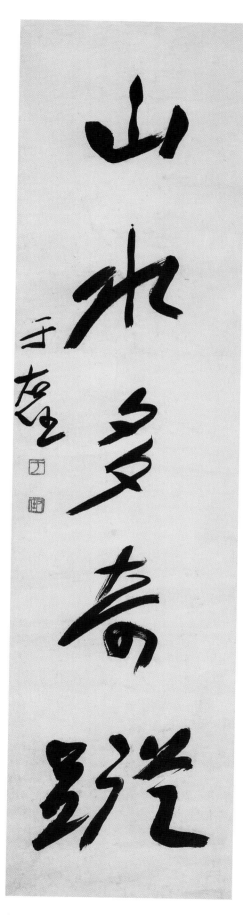

釋文：草木得常理、山水多奇蹤。
款文：祖年先生正。于右任。
尺寸：128.5×32.3cm×2

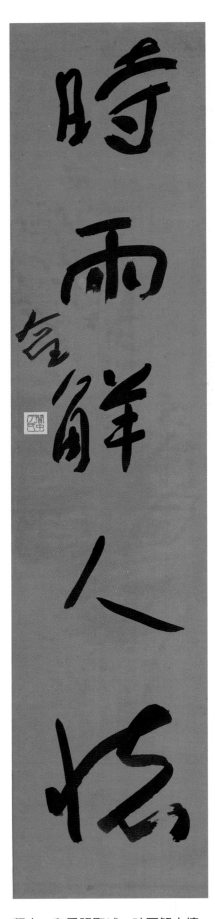

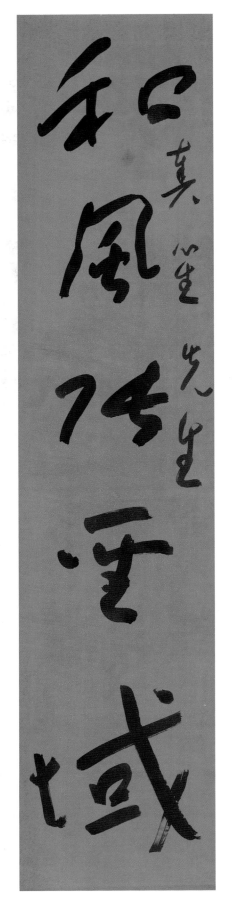

釋文：和風張聖域、時雨解人懷。
款文：奏笙先生。右任。
尺寸：161.5×36cm×2

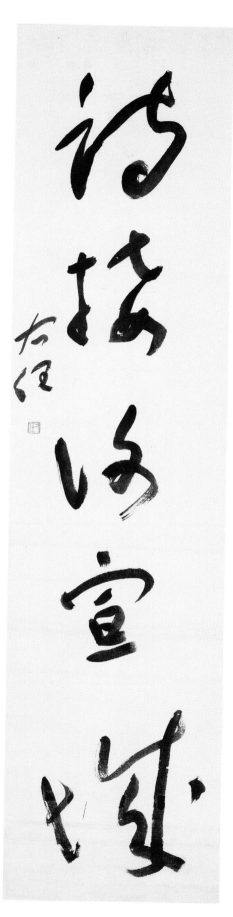
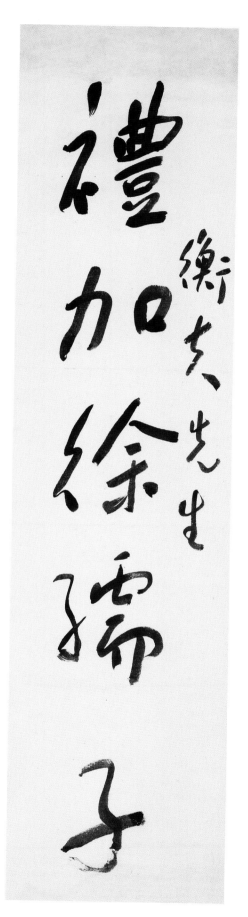

釋文：禮加徐孺子、詩接謝宣城。
款文：衡夫先生。右任。
尺寸：133×32.5cm×2

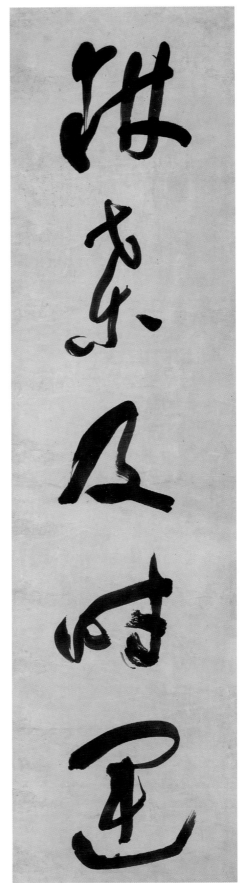

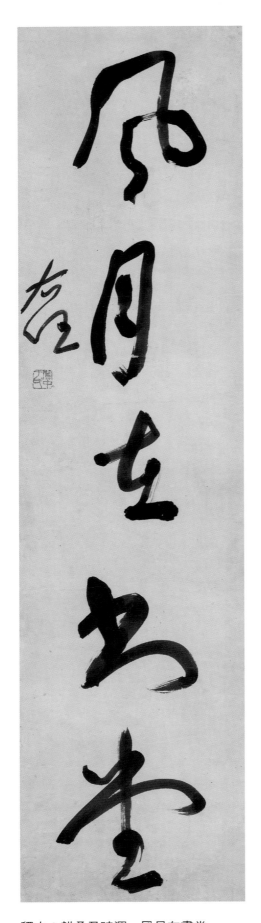

釋文：耕桑及時運、風月在書堂。

款文：右任。

尺寸：144×36.5cm×2

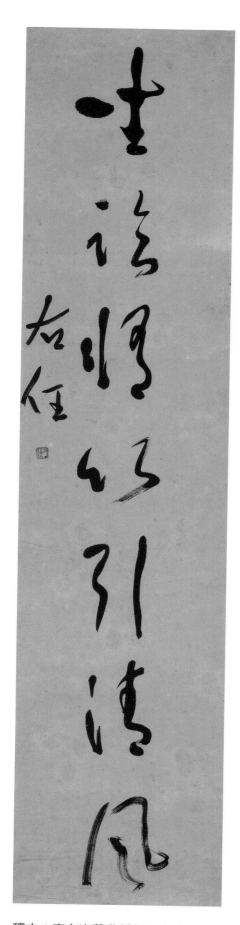
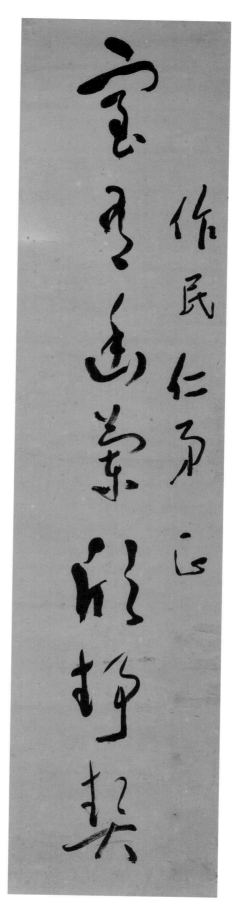

釋文：室有幽蘭欣靜契、坐臨修竹引清風。
款文：作民仁弟正。右任。
尺寸：137.5×32cm×2

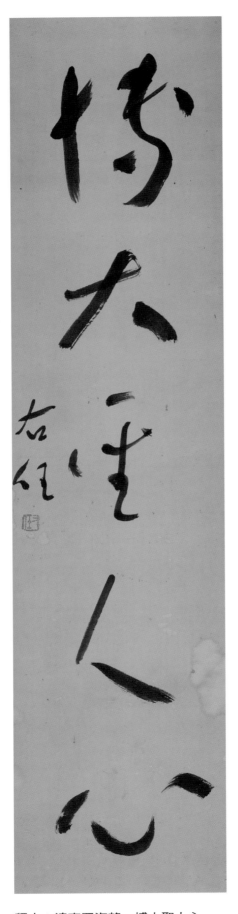

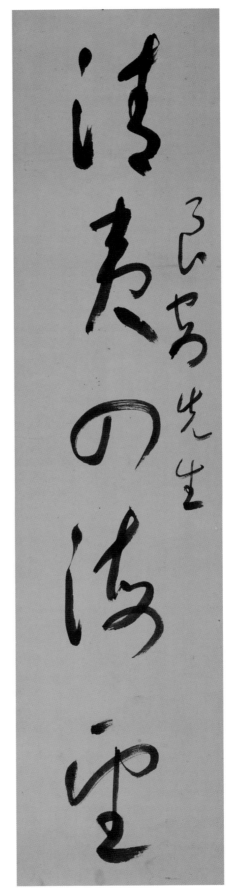

釋文：清夷四海望、博大聖人心。
款文：良安先生。右任。
尺寸：96.5×23cm×2

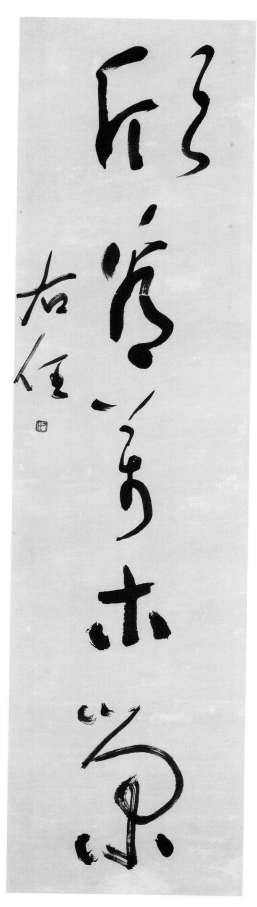
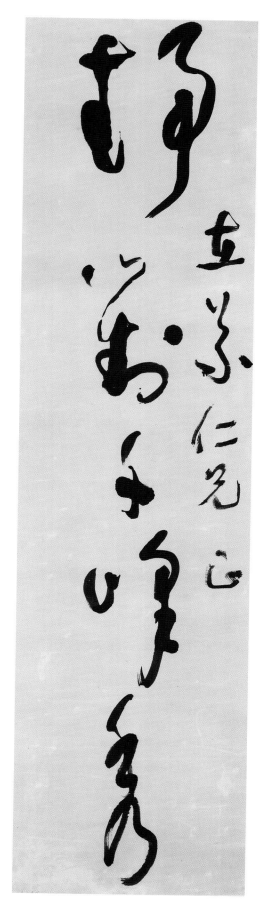

釋文：靜對千峰秀、欣看萬木榮。

款文：在義仁兄正。右任。

尺寸：157×39cm×2

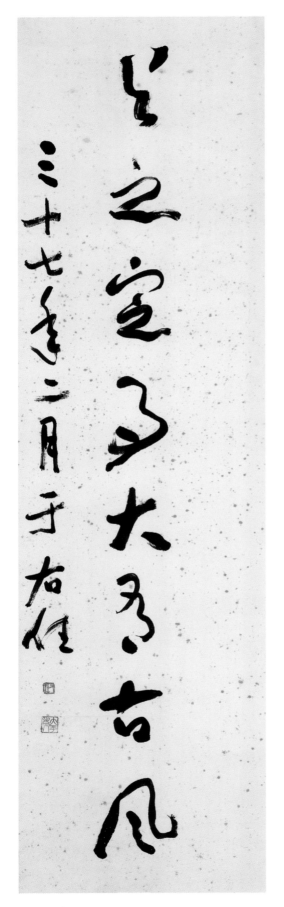

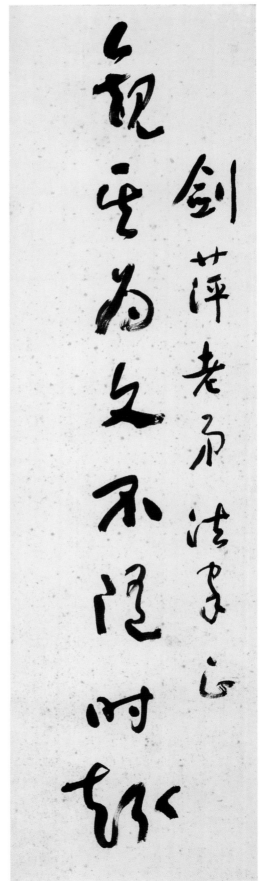

釋文：觀其為文不隨時趣、與之定事大有古風。

款文：劍萍老弟法家正。三十七年二月。于右任。

尺寸：147.5×40.8cm×2

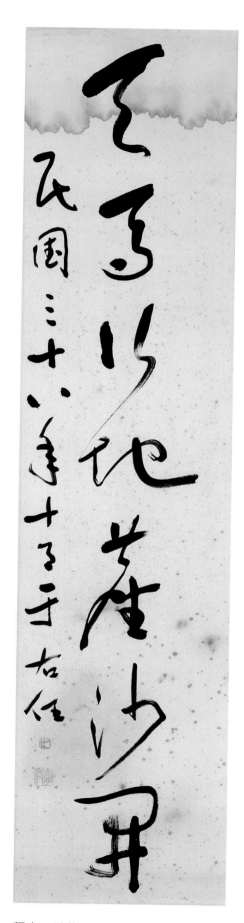
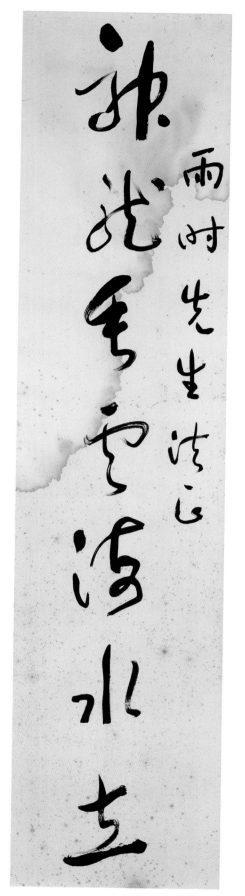

釋文：神龍垂雲海水立、天馬行地塵沙開。
款文：雨時先生法正。民國三十八年十月。于右任。
尺寸：132.5×31.5cm×2

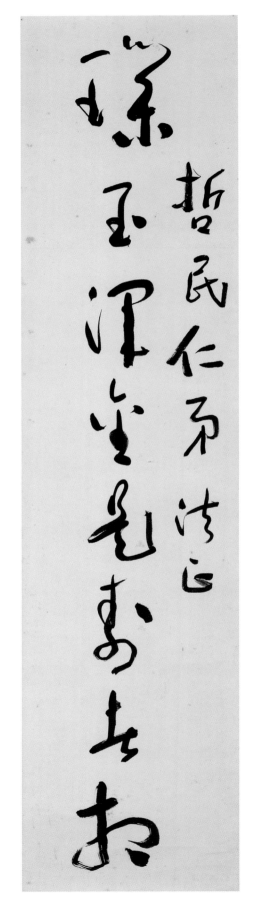
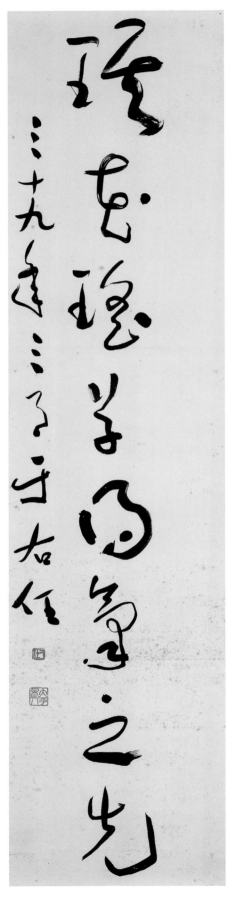

釋文：璞玉渾金是壽者相、琪花瑤草得氣之先。
款文：哲民仁弟法正。三十九年三月。于右任。
尺寸：131.3×31.5cm×2

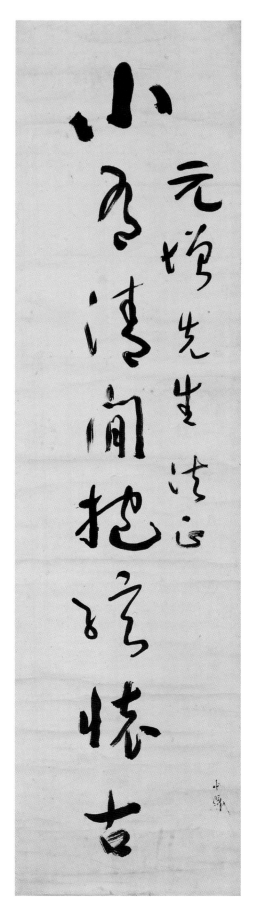
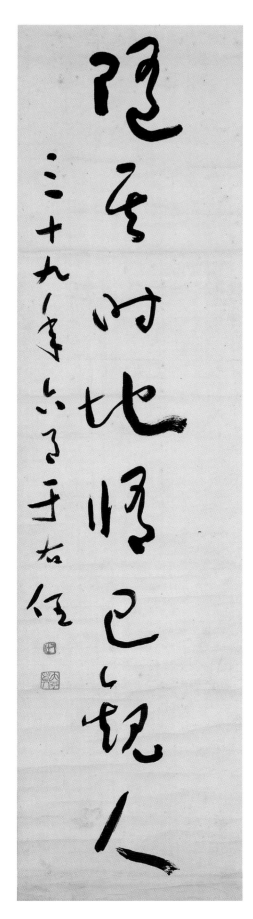

釋文：小有清閒抱絃懷古、隨其時地脩己觀人。
款文：元增先生法正。三十九年六月。于右任。
尺寸：131×33cm×2

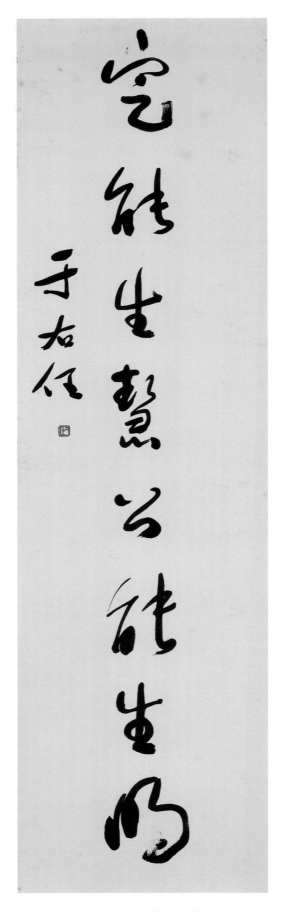
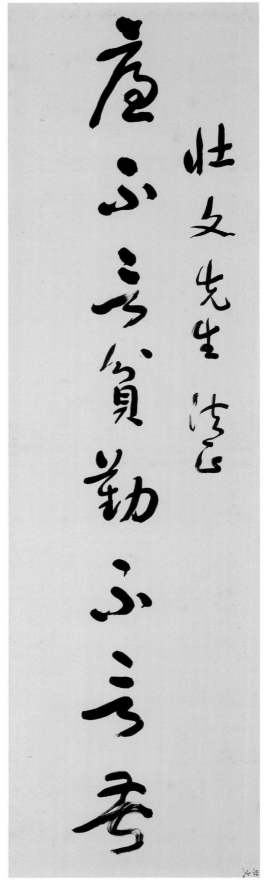

釋文：廉不言貧勤不言苦、定能生慧公能生明。
款文：壯文先生法正。于右任。
尺寸：140.5×40cm×2

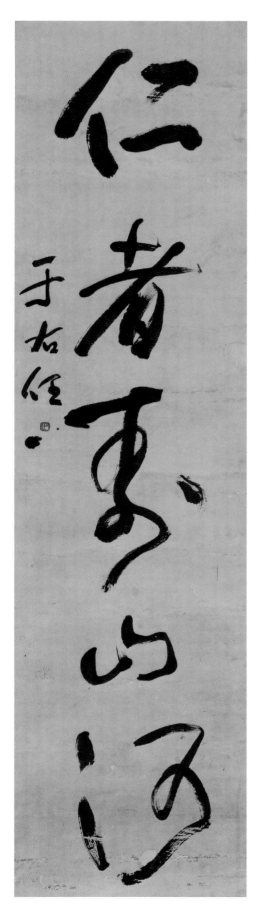
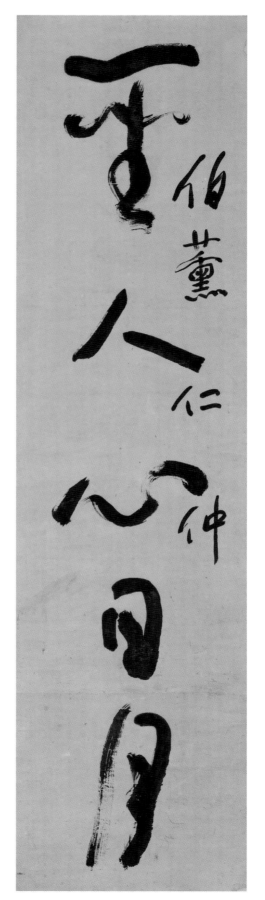

釋文：聖人心日月、仁者壽山河。
款文：伯薰仁仲。于右任。
尺寸：176.5×45.8cm×2

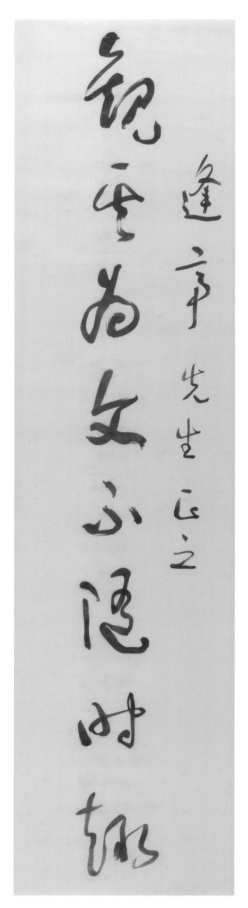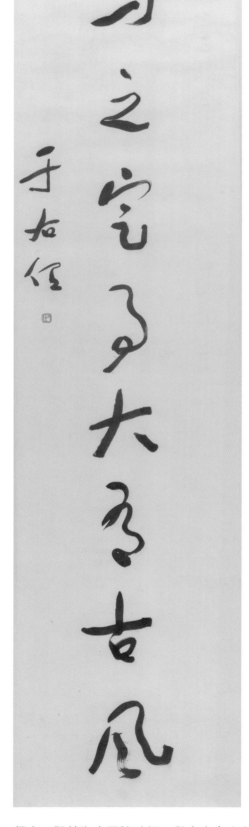

釋文：觀其為文不隨時趣、與之定事大有古風。

款文：逢帝先生正之。于右任。

尺寸：171×42.5cm×2

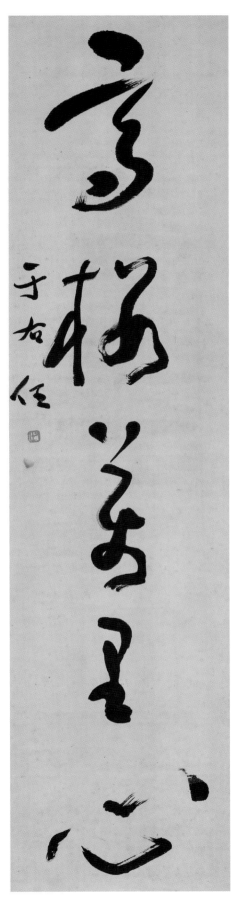
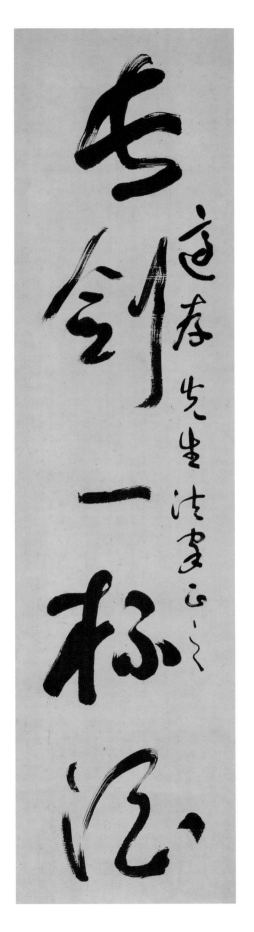

釋文：長劍一杯酒、高樓萬里心。

款文：適存先生法家正之。于右任。

尺寸：137.5×33cm×2

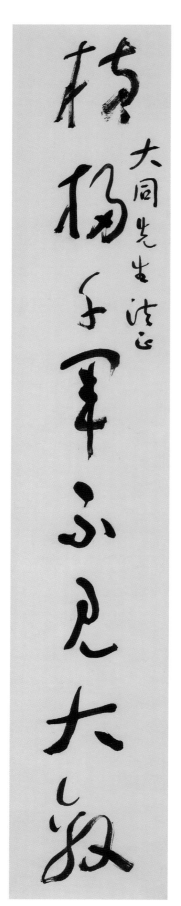

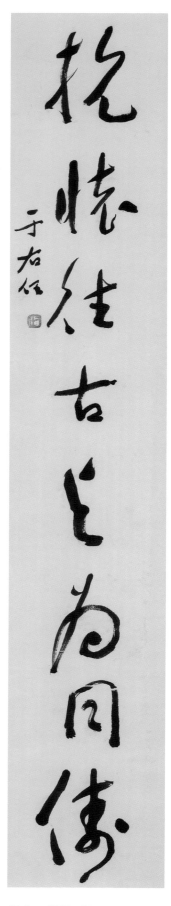

釋文：橫掃千軍不見大敵、抗懷往古與為同儔。

款文：大同先生法正。于右任。

尺寸：122.5×21.5cm×2

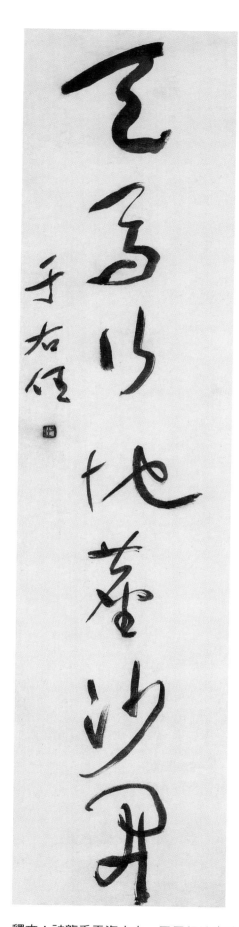
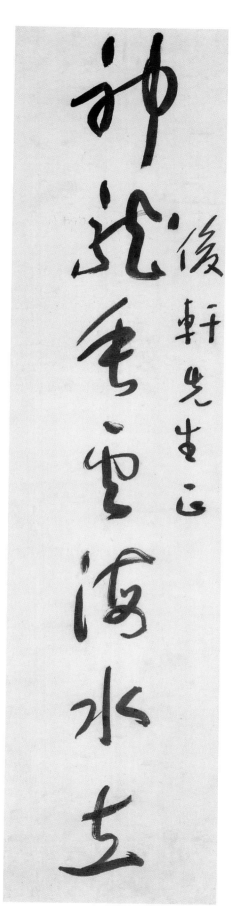

釋文：神龍垂雲海水立、天馬行地塵沙開。
款文：俊軒先生正。于右任。
尺寸：127.5×31cm×2

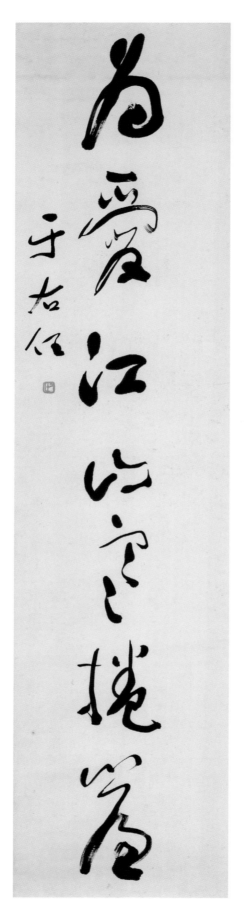
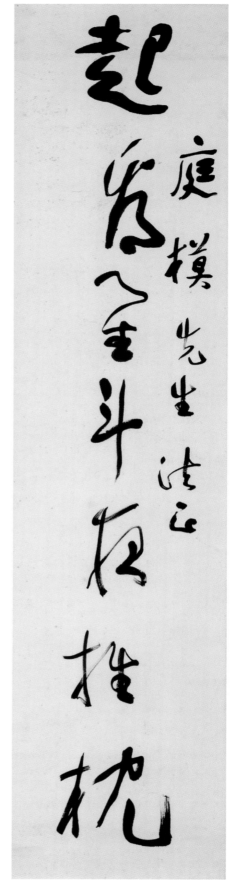

釋文：起看星斗夜推枕、為愛江山寒捲簾。

款文：庭模先生法正。于右任。

尺寸：138×33cm×2

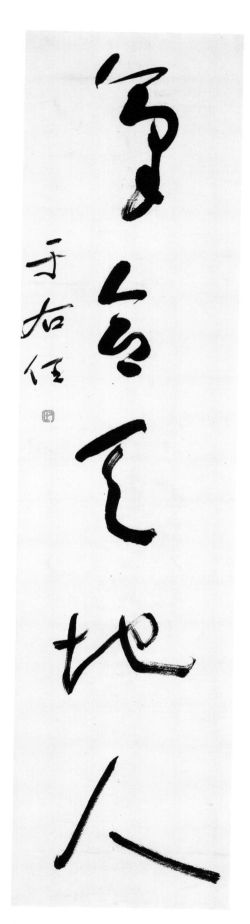

釋文：樂同少長老、氣合天地人。

款文：保春先生法家正之。于右任。

尺寸：135×33cm×2

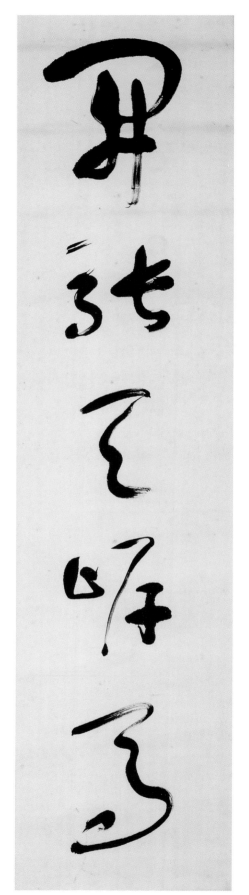

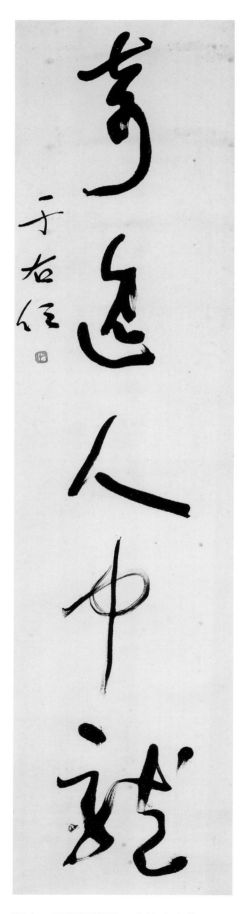

釋文：開張天岸馬、奇逸人中龍。
款文：于右任。
尺寸：137.5×34cm×2

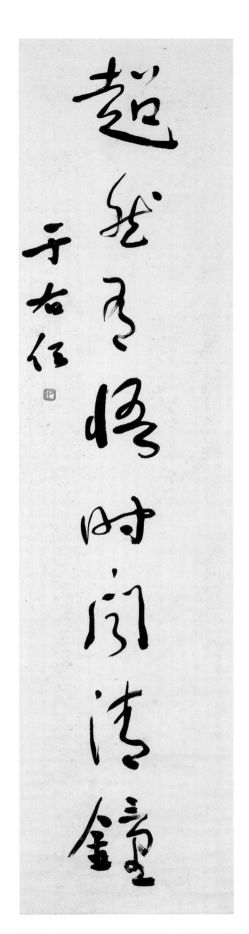
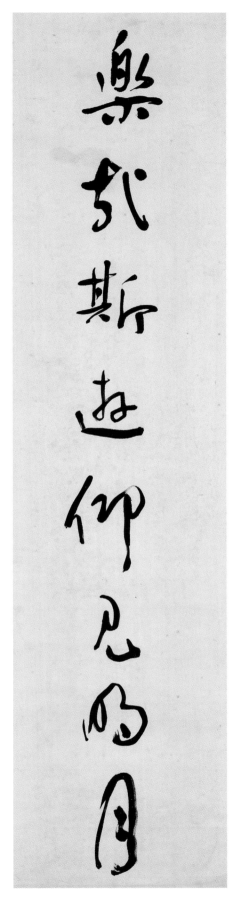

釋文：樂哉斯遊仰見明月、超然有悟時聞清鐘。

款文：于右任。

尺寸：137.8×33cm×2

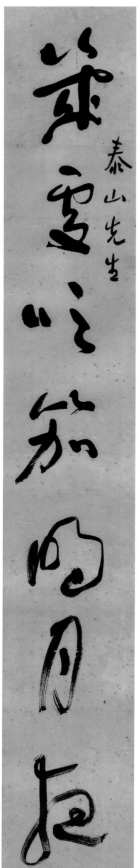

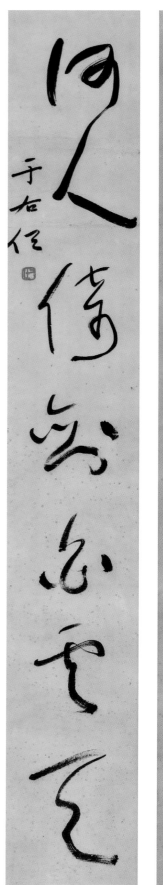

釋文：幾處吹笳明月夜、何人倚劍白雲天。

款文：泰山先生。于右任。

尺寸：118×18cm×2

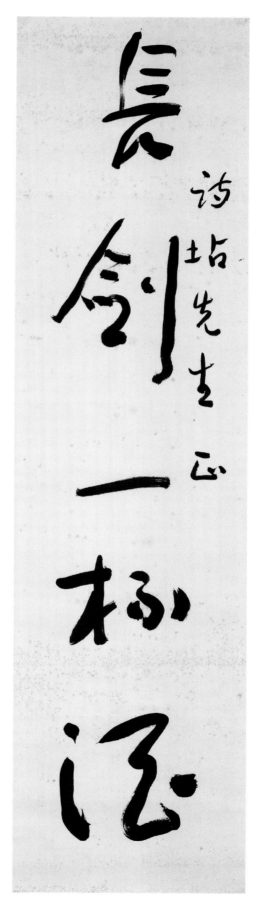

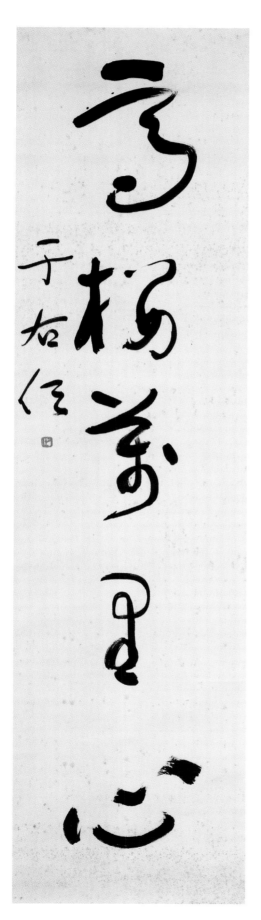

釋文：長劍一杯酒、高樓萬里心。
款文：詩坫先生正。于右任。
尺寸：150×39cm×2

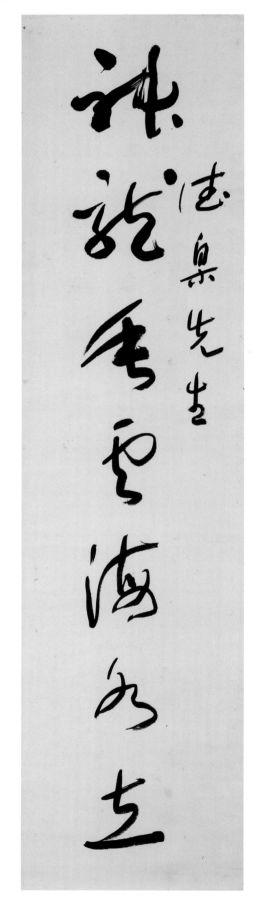

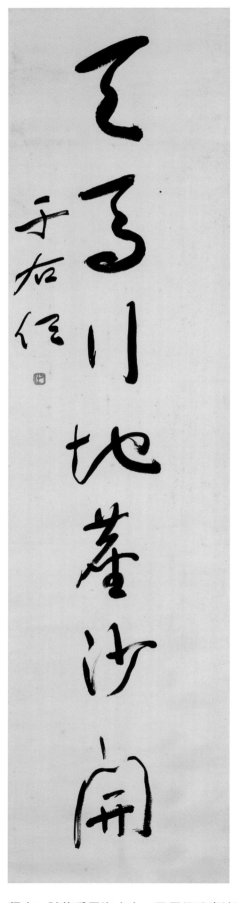

釋文：神龍垂雲海水立、天馬行地塵沙開。

款文：德梟先生。于右任。

尺寸：135×34cm×2

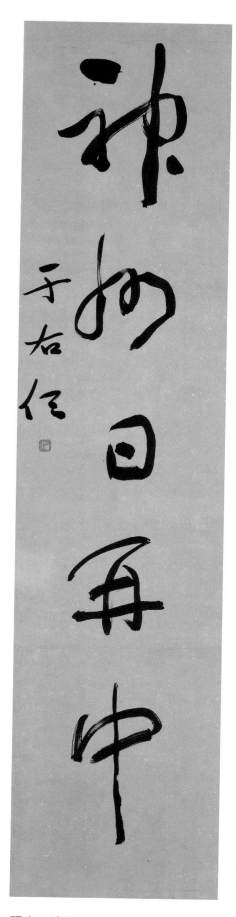
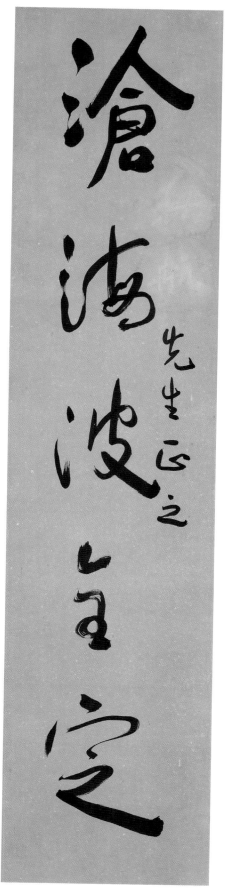

釋文：滄海波全定、神州日再中。
款文：□□先生正之。于右任。
尺寸：134×31cm×2

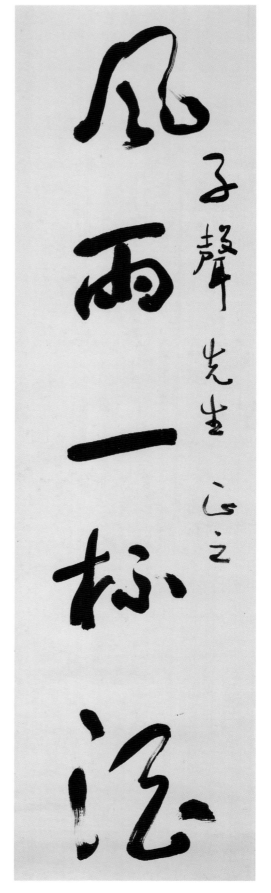

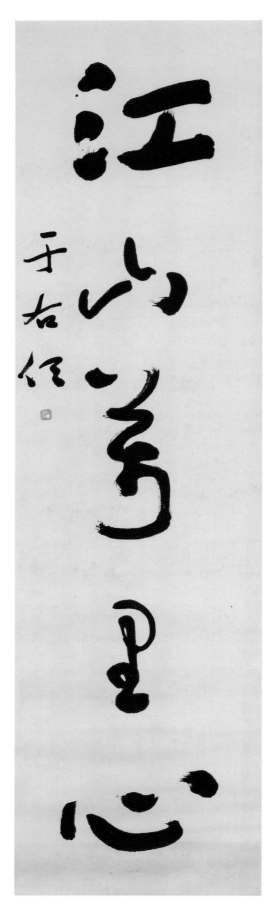

釋文：風雨一杯酒、江山萬里心。
款文：子聲先生正之。于右任。
尺寸：149×41cm×2

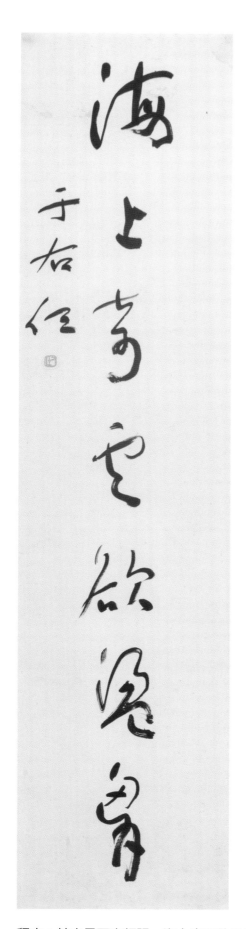
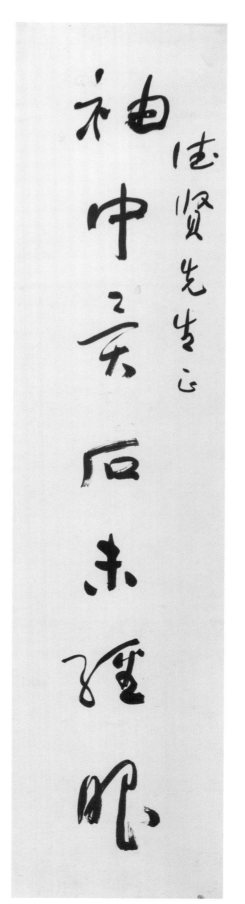

釋文：袖中異石未經眼、海上奇雲欲盪胸。

款文：德賢先生正。于右任。

尺寸：133.5×33cm×2

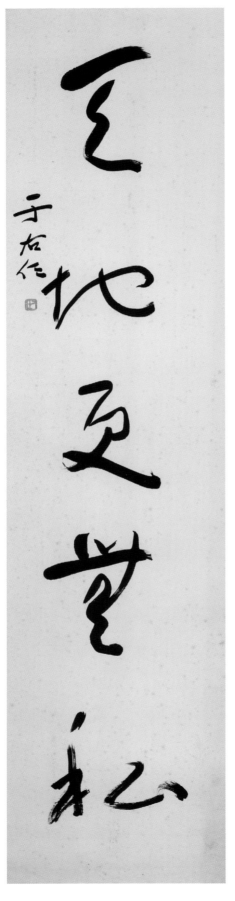

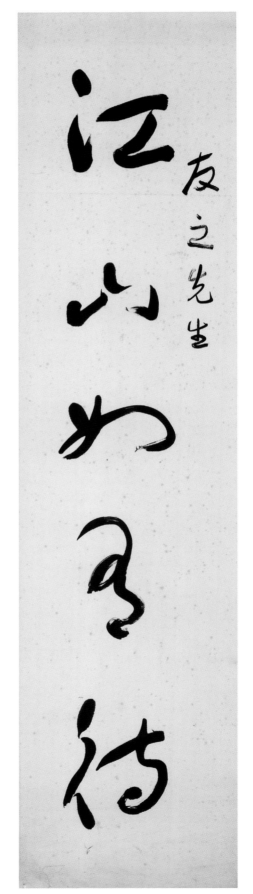

釋文：江山如有待、天地更無私。
款文：友之先生。于右任。
尺寸：134×33cm×2

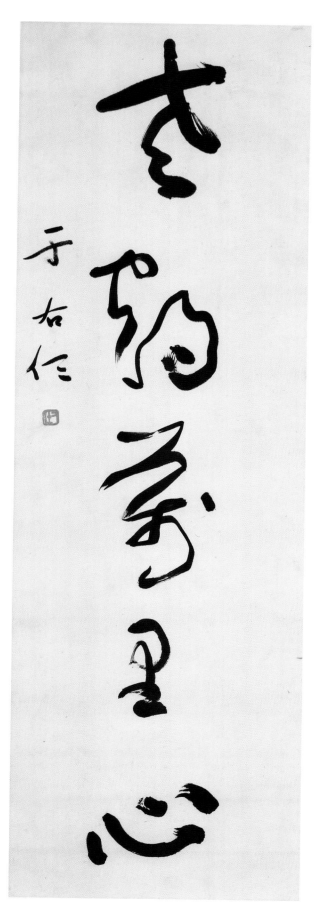
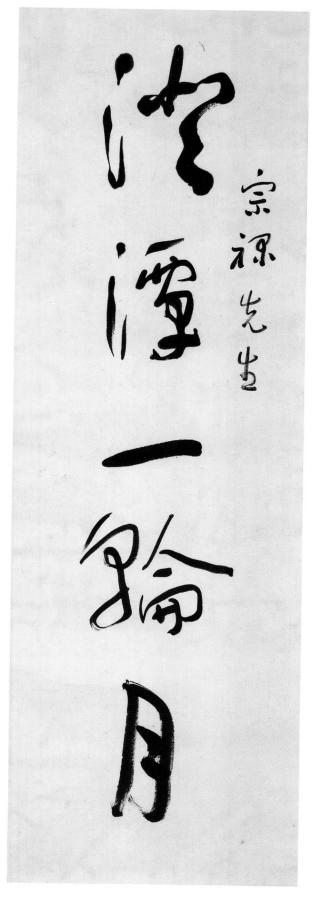

釋文：澄潭一輪月、老鶴萬里心。

款文：宗祿先生。于右任。

尺寸：98.5×32cm×2

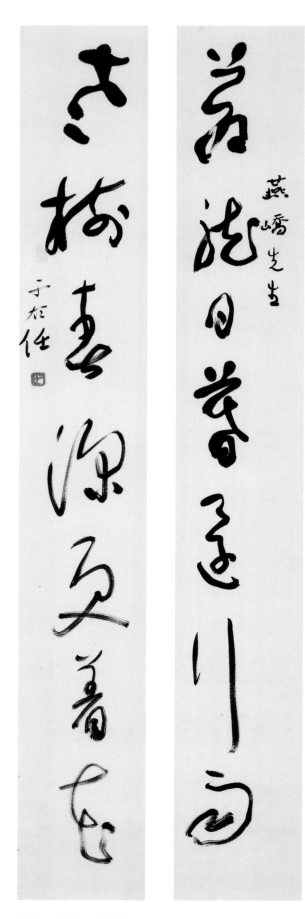

釋文：蒼龍日暮還行雨、老樹春深更著花。
款文：燕嶠先生。于右任。
尺寸：117.5×17.5cm×2

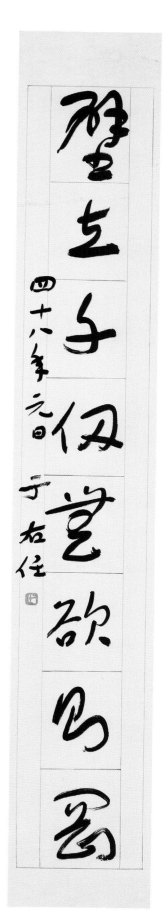
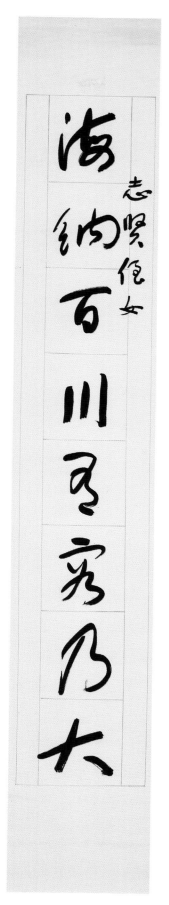

釋文：海納百川有容乃大、壁立千仞無欲則剛。

款文：志賢侄女。四十八年元日。于右任。

尺寸：131×21.5cm×2

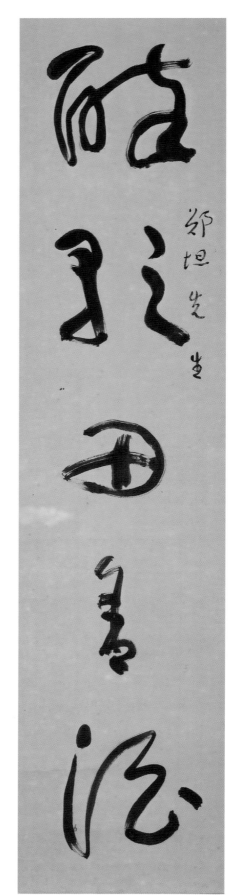

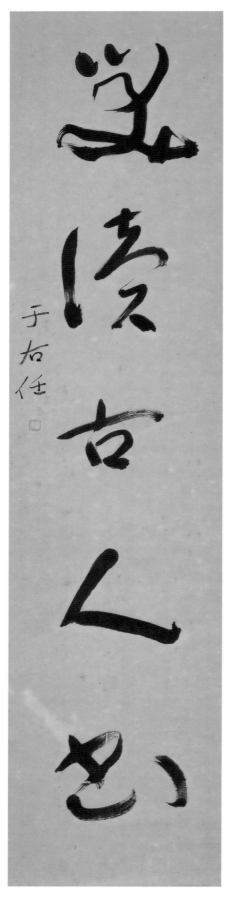

釋文：醉歌田舍酒、笑讀古人書。

款文：鄭坦先生。于右任。

尺寸：139×33.5cm×2

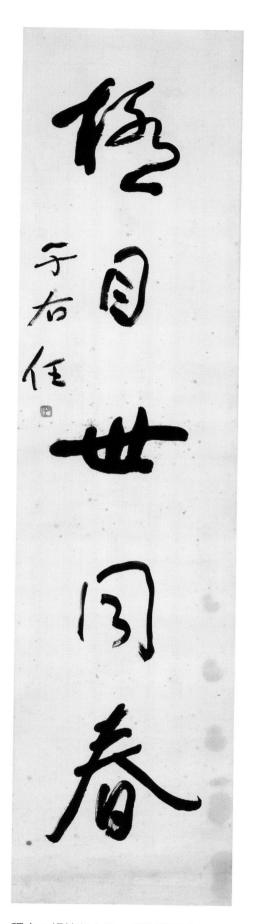
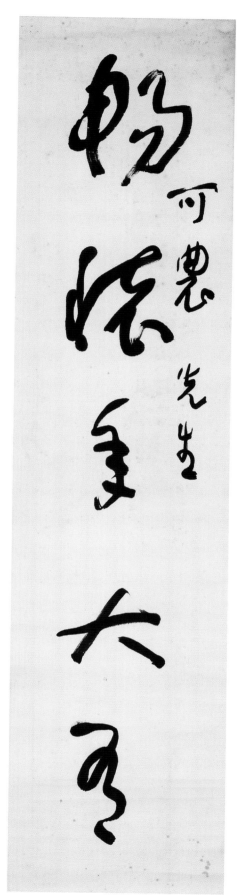

釋文：暢懷年大有、極目世同春。

款文：可農先生。于右任。

尺寸：138×33.5cm×2

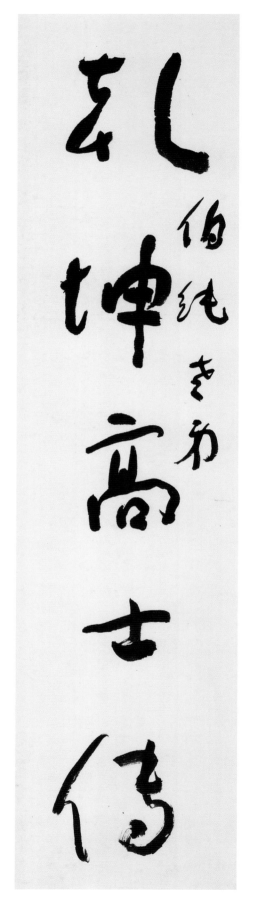

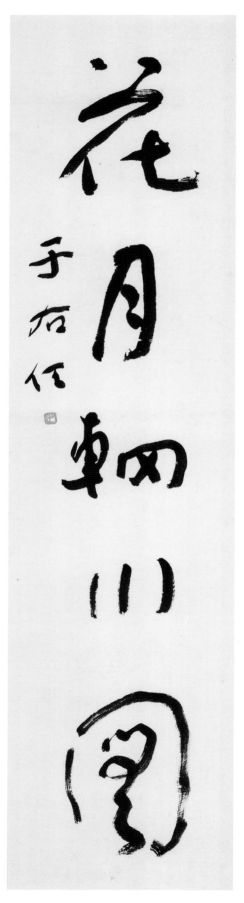

釋文：乾坤高士傳、花月輞川圖。

款文：伯純老弟。于右任。

尺寸：137×34.5cm×2

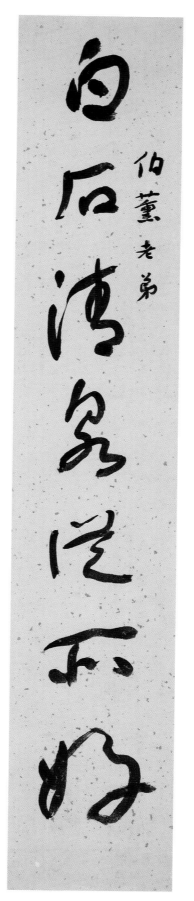
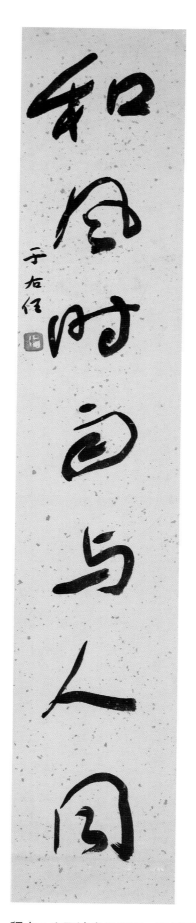

釋文：白石清泉從所好、和風時雨與人同。

款文：伯薰老弟。于右任。

尺寸：88×16cm×2

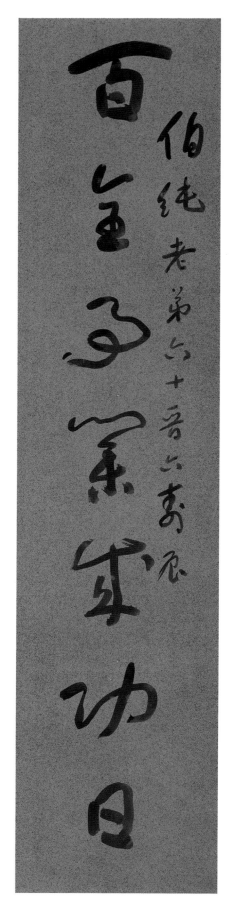

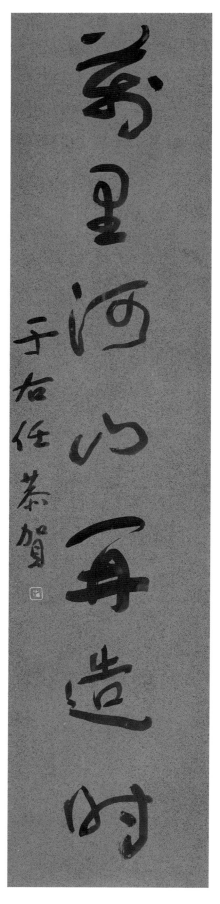

釋文：百全事業成功日、萬里河山再造時。
款文：伯純老弟六十晉六壽辰。于右任恭賀。
尺寸：145×33cm×2

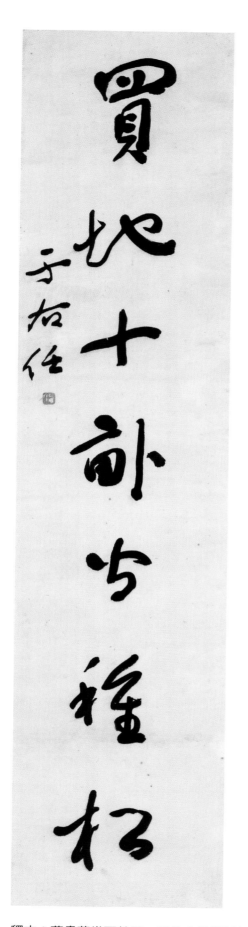
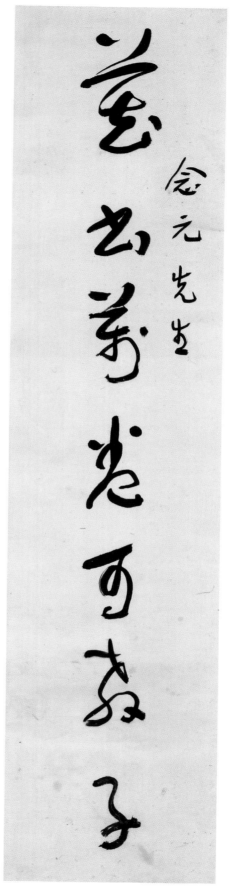

釋文：藏書萬卷可教子、買地十畝皆種松。

款文：念元先生。于右任。

尺寸：135×32.8cm×2

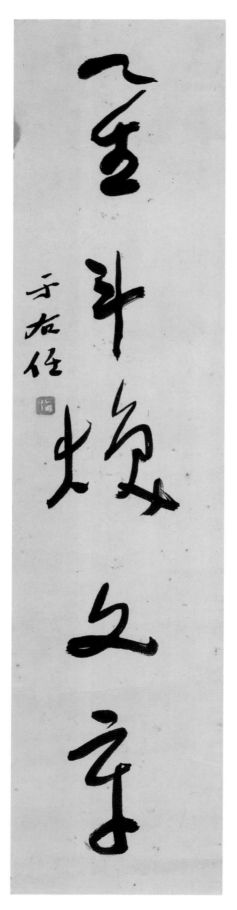

釋文：雲山起翰墨、星斗煥文章。

款文：子占先生。于右任。

尺寸：89×21cm×2

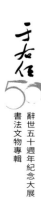

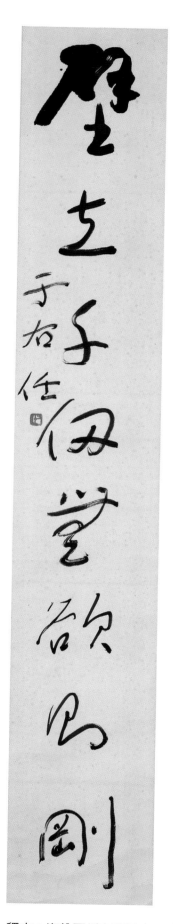
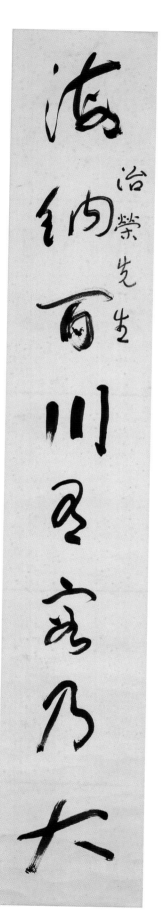

釋文：海納百川有容乃大、壁立千仞無欲則剛。
款文：治榮先生。于右任。
尺寸：134×22cm×2

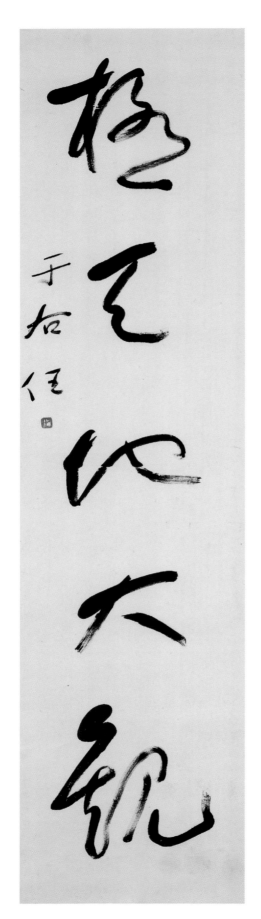

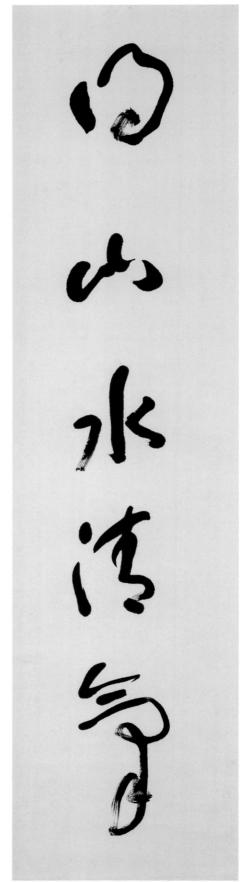

釋文：得山水清氣、極天地大觀。

款文：于右任。

尺寸：152×39cm×2

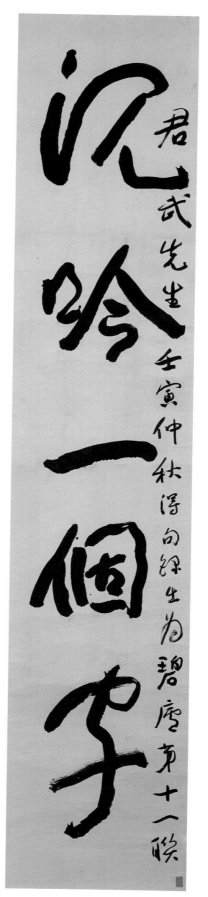
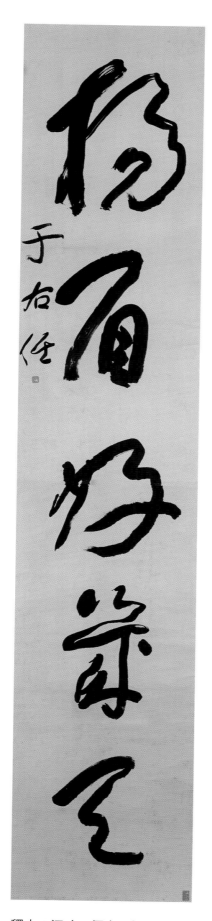

釋文：沉吟一個字、揚眉好幾天。
款文：君武先生。壬寅仲秋得句錄出為碧廬第十一聯。于右任。
尺寸：251×51cm×2

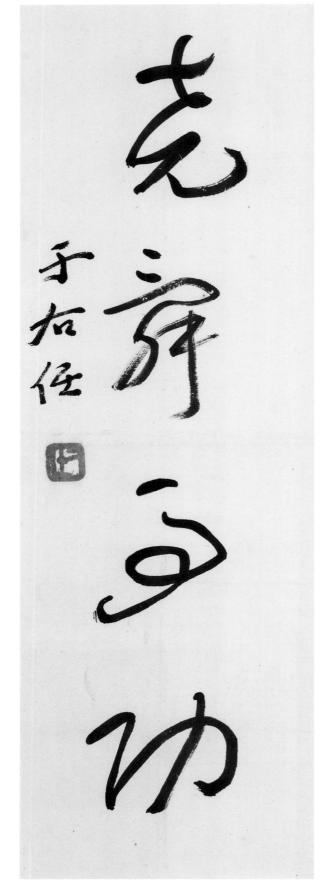
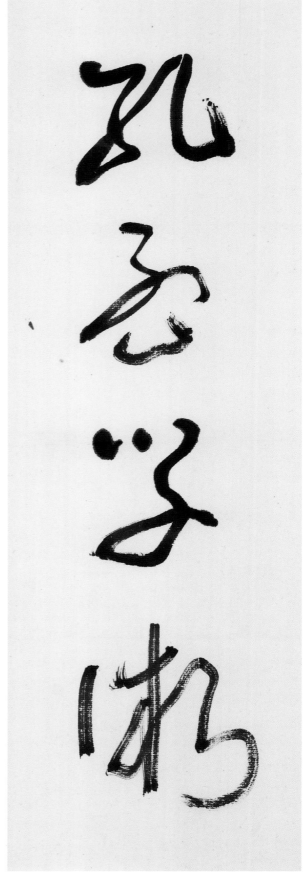

釋文：孔孟學術、堯舜事功。
款文：于右任。
尺寸：41.8×13.8cm×2

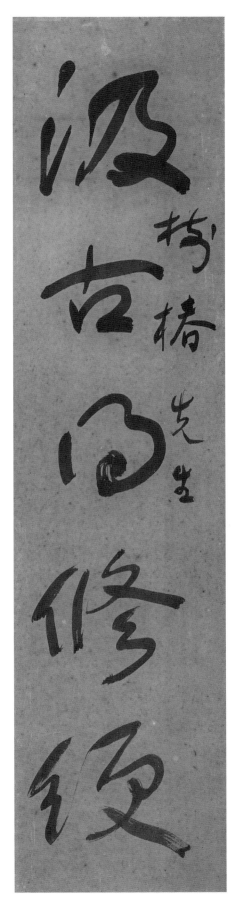
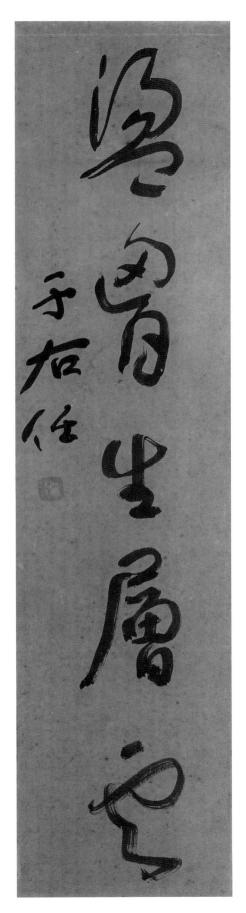

釋文：汲古得修綆、盪胸生層雲。
款文：樹椿先生。于右任。
尺寸：67×16cm×2

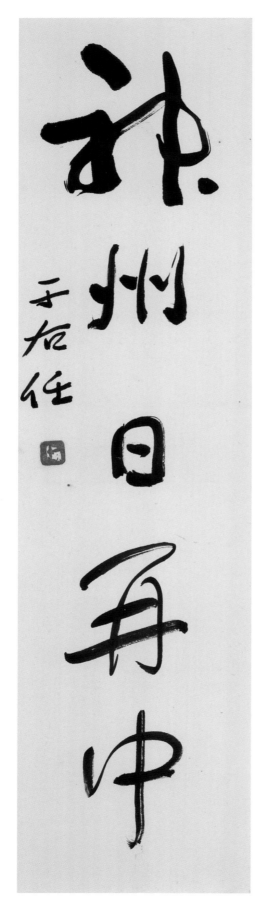
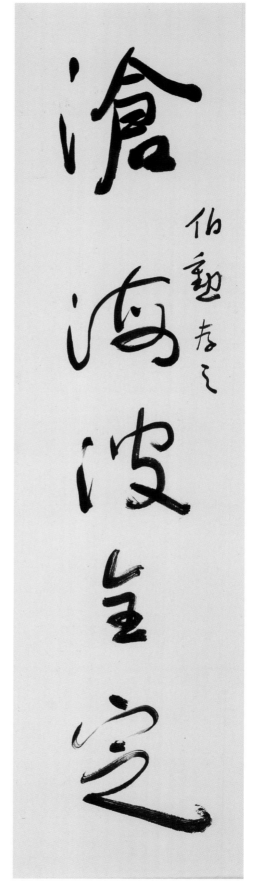

釋文：滄海波全定、神州日再中。
款文：伯勳存之。于右任。
尺寸：68×18cm×2

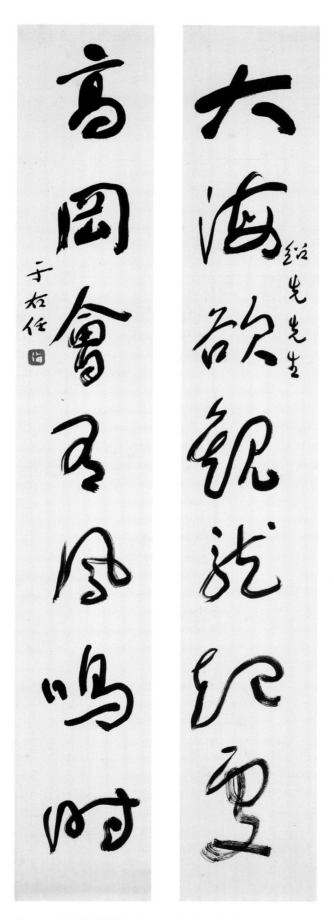

釋文：大海欲觀龍起處、高岡會有鳳鳴時。

款文：紹先先生。于右任。

尺寸：99×15.5cm×2

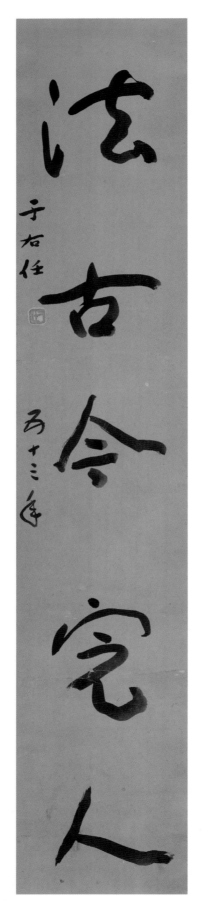

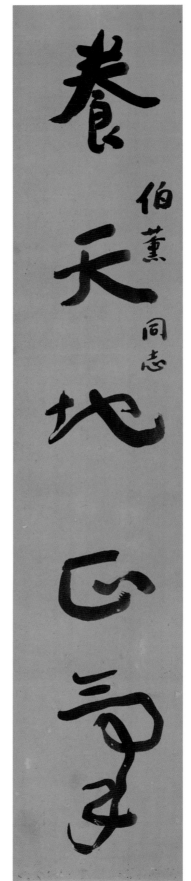

釋文：養天地正氣、法古今完人。

款文：伯薰同志。于右任。五十三年。

尺寸：105×20cm×2

酌酒送君遊上京風帆回首闔閭城
河春水生太史奏雲龍五色伶倫吹律鳳雙鳴仰觀禮樂夔
龍盛好播聲詩頌治平
敬齋兄同志
十八年四月于右任

雲林送倪中愷入都

南國梅花發冰泮長

釋文：酌酒送君遊上京，風帆回首闔閭
　　　城，烟消南國梅花發，冰泮長河
　　　春水生，太史奏雲龍五色，伶倫
　　　吹律鳳雙鳴，仰觀禮樂夔龍盛，
　　　好播聲詩頌治平。雲林送倪中愷
　　　入都。
款文：敬齋兄同志。十八年四月。
　　　于右任。
尺寸：132.5×33cm

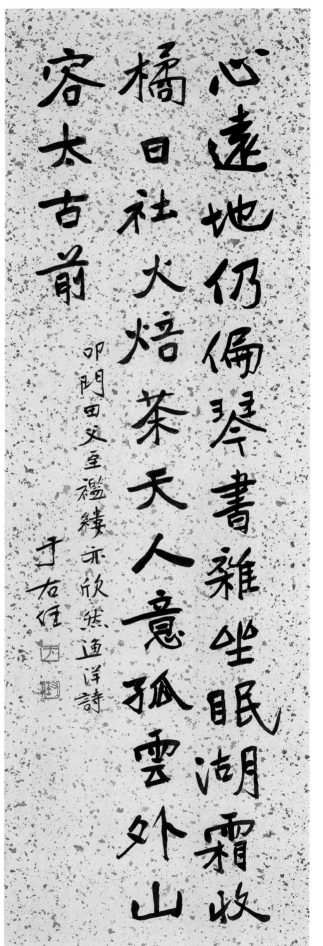

釋文：心遠地仍偏，琴書雜坐眠，湖霜
收橘日，社火焙茶天，人意孤雲
外，山容太古前，叩門田父至，
襤縷亦欣然。

款文：漁洋詩。于右任。

尺寸：149.5×47cm

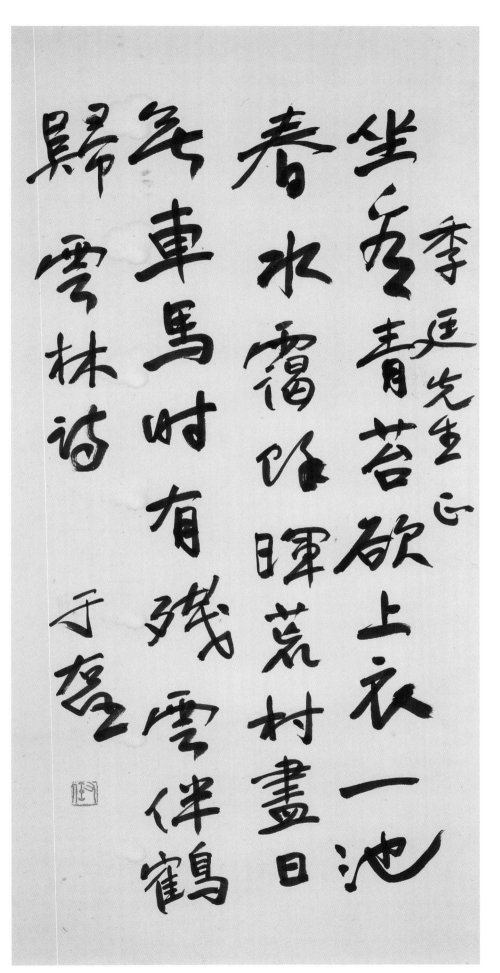

釋文：山中有流水，借問不知名，映地為
天色，飛空作雨聲，轉來深澗滿，
分出小池平，恬澹無人見，年年長
自清。

款文：儲光羲詩。立庵先生正。于右任。

尺寸：129×32cm

晝出耘田夜績麻，村莊兒女各當家。童孫未解供畊織，也傍桑陰學種瓜。

石湖田園詩

仲翔仁兄正。于右任。

釋文：晝出耘田夜績麻，村莊兒
　　　女各當家。童孫未解供畊
　　　織，也傍桑陰學種瓜。
款文：石湖田園詩。
　　　仲翔仁兄正。于右任。
尺寸：129.8×33.5cm

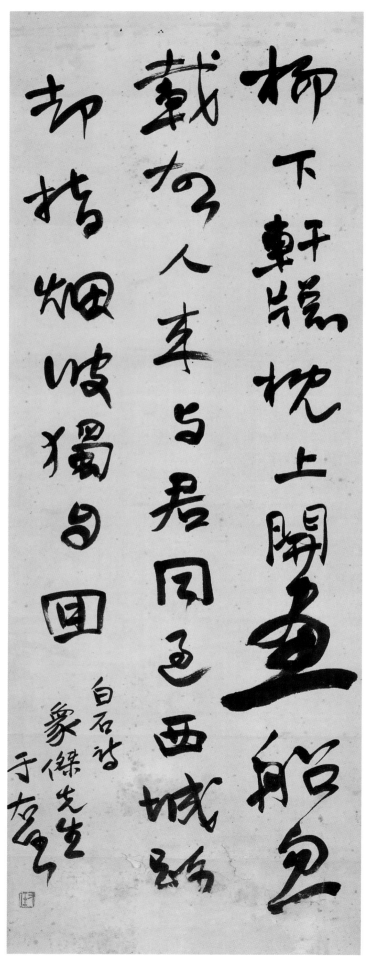

釋文：柳下軒牕枕上開，畫船忽
　　　載故人來。與君同過西城
　　　路，却指烟波獨自回。

款文：白石詩。
　　　象傑先生。于右任。

尺寸：107.5×39.5cm

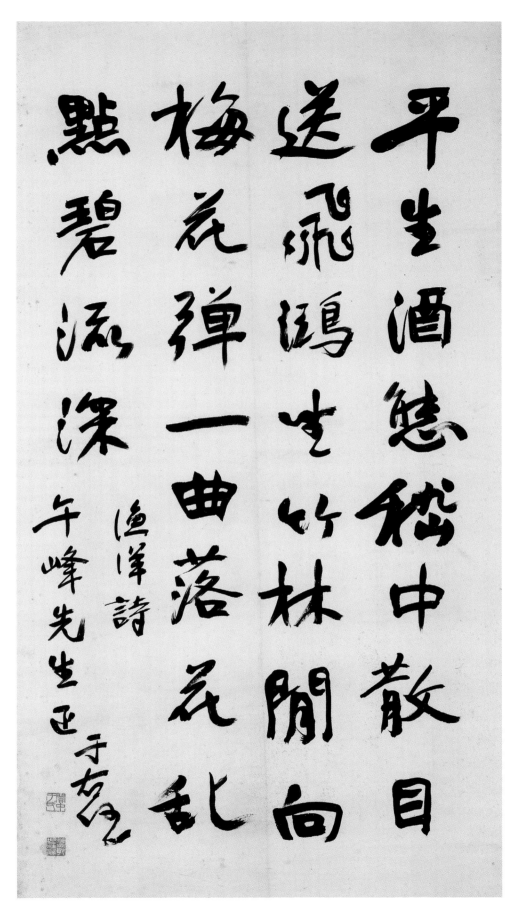

釋文：平生酒態秝中散，目送飛鴻坐竹林，閒向梅花彈一曲，落花亂點碧流深。
款文：漁洋詩。午峰先生正。于右任。
尺寸：150×81cm

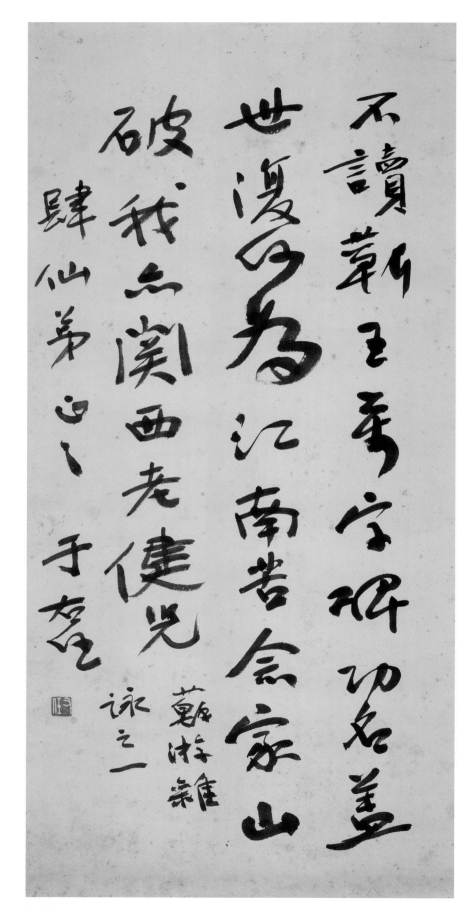

釋文：不讀蘄王萬字碑，功名蓋世復何為。 江南苦念家山破，我亦關西老健兒。
款文：蘇游雜詠之一。肆仙弟正之。于右任。
尺寸：68×32.5cm

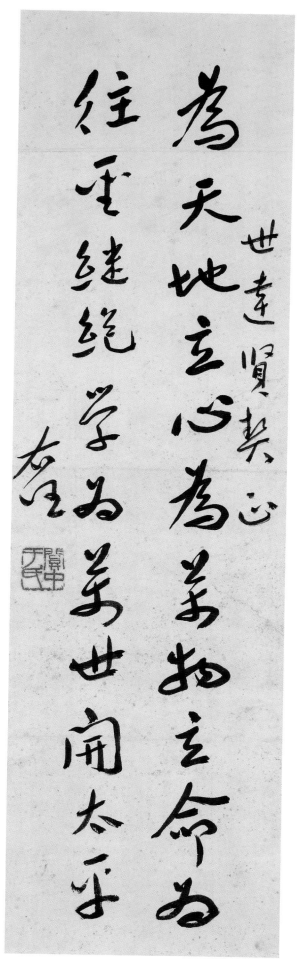

釋文：為天地立心，為萬物立命，為
往聖繼絕學，為萬世開太平。
款文：世達賢契正。右任。
尺寸：69.2×19.5cm

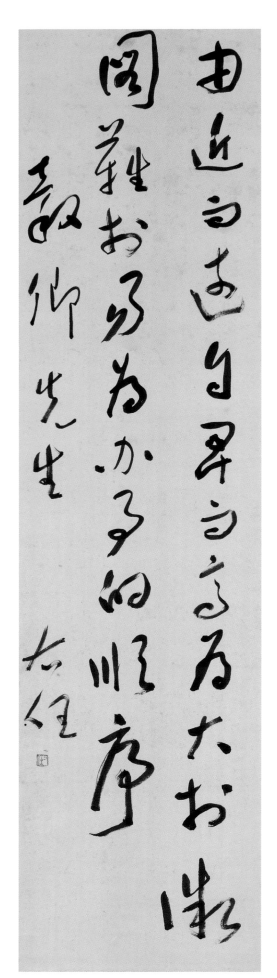

釋文：由近而遠，自卑而高，為大於
　　　微，圖難於易，為辦事的順序。
款文：穀卿先生。右任。
尺寸：146.5×37.5cm

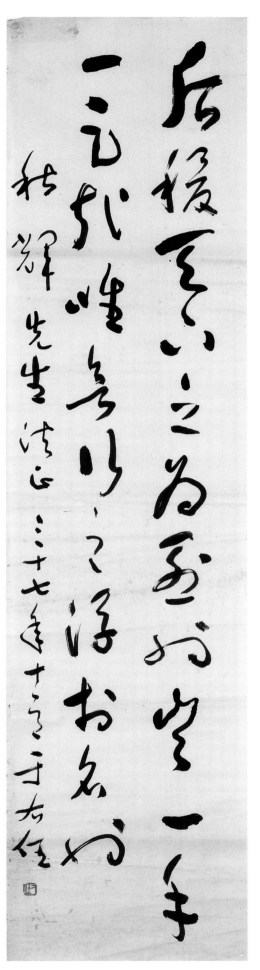

釋文：后稷天下之為烈也，豈一手一
　　　足哉，唯欲行之浮於名也。
款文：秋輝先生法正。三十七年十一
　　　月。于右任。
尺寸：132×33cm

釋文：霜入丹楓白葦林，烟橫平遠
　　　暮江深，君看雁落帆飛處，
　　　知我秋風故國心。
款文：茶仙先生法正。三十九年十
　　　月。于右任錄范石湖詩。
尺寸：146.5×40cm

釋文：記得場南折杏花，西郊棗熟射林鴉，天荒地變
孤兒老，雪涕歸來省外家，桑柘依依不忍離，
田家樂趣更今思，放青霜降迎神後，拾麥農忙
散學時，愁裏殘陽更亂蟬，遺山南寺感當年，
頹垣荒草農神廟，過我書堂一泫然。

款文：民國三十九年十二月十四日。錄歸省楊府村房
氏外家詩五首之三，付綿綿女存之。右任。

尺寸：133×10.5cm

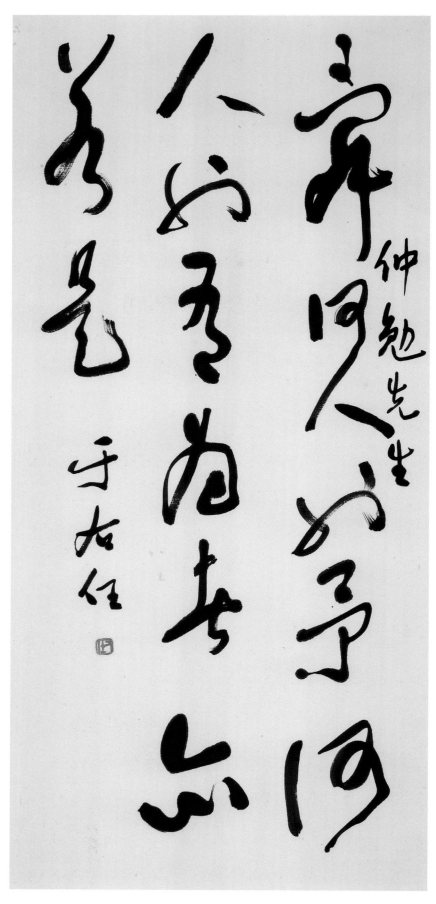

釋文：舜何人也，予何人也，有為者亦若是。
款文：仲勉先生。于右任。
尺寸：97.5×45cm

釋文：夫天下之事，其不如人意者，
　　　固十常八九，總在能堅忍耐
　　　煩，勞怨不辭，乃能期於有
　　　成。若十日無進步，則不願
　　　幹，則直無事可成也。
款文：陳實先生法正。于右任。
　　　四十年元月。
尺寸：149×37.3cm

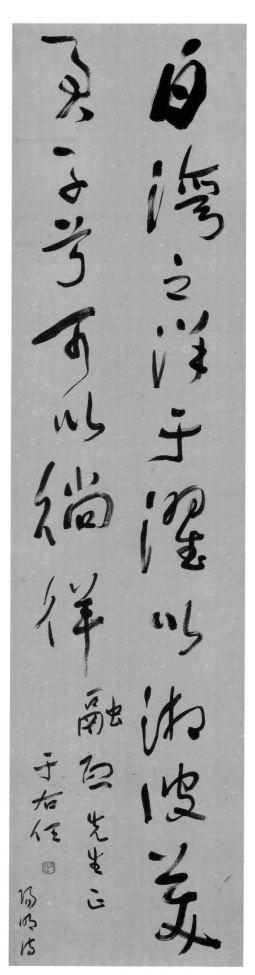

釋文：白灣之洋，于濯以湘。彼
　　　美君子兮，可以徜徉。
款文：融熙先生正。于右任。
　　　陽明詩。
尺寸：138.5×34.5cm

釋文：何以銷煩暑，端居一院中。
　　　眼前無長物，窗下有清風。
　　　熱散因心靜，涼生為室空。
　　　此時身自得，難更與人同。
款文：玉行先生法正。于右任。
　　　樂天詩。
尺寸：123.2×34.2cm

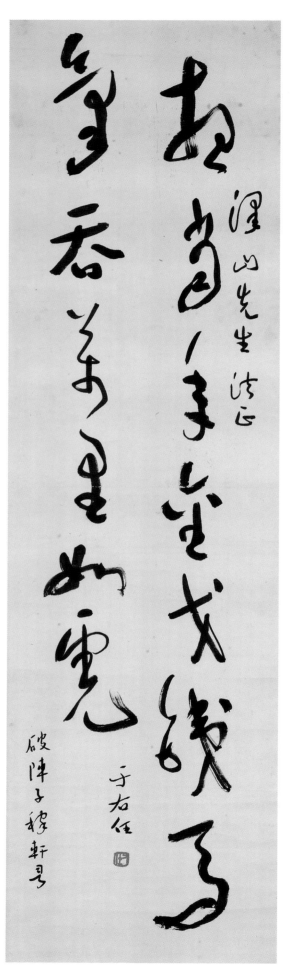

釋文：想當年金戈鐵馬，氣吞萬里如虎。

款文：澤山先生法正。于右任。

破陣子稼軒詞。

尺寸：117.5×33.3cm

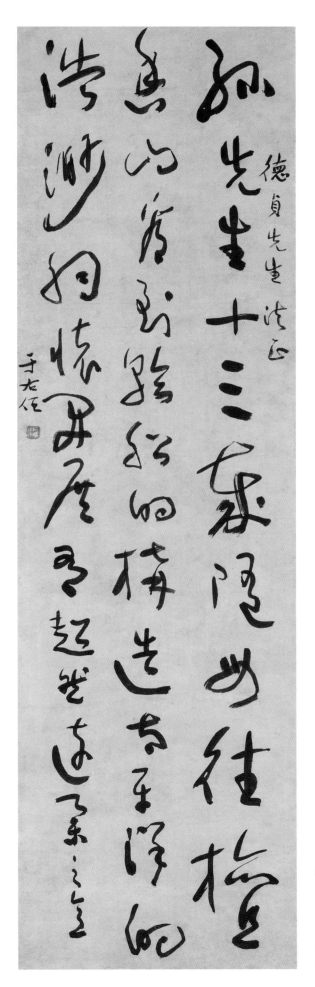

釋文：孫先生十三歲隨母往檀香
　　　山，看到輪船的構造，太
　　　平洋的浩渺，胸懷開展，
　　　有超然遠舉之意。
款文：德貞先生法正。于右任。
尺寸：133×38cm

釋文：江海相望十五年，羨公松柏
蔚蒼顏。四朝耆舊冰霜後，
兩郡風流水石間。舊政猶傳
蜀父老，先聲已振越溪山。
樽前俱是蓬萊守，莫放高樓
雪月閒。

款文：東坡送穆越州。
元康先生正之。于右任。

尺寸：146.5×38.8cm

于右任
50
辭世五十週年紀念大展
書法文物專輯

釋文：寺憶曾遊處，橋憐再渡時。
　　　江山如有待，花柳自無私。
　　　野潤烟光薄，沙暄日色遲。
　　　客愁全為減，捨此復何之？
款文：壽彭先生法正。于右任。
　　　錄杜詩。
尺寸：124×32.5cm

釋文：總理七歲始在家塾讀中文經典，歷時五年，十一歲時有太平天國老兵談洪楊故事娓娓動聽，由此深慕洪秀全之為人，慨然有光復的志願。

款文：為瑜老弟法正。于右任。

尺寸：97.5×35cm

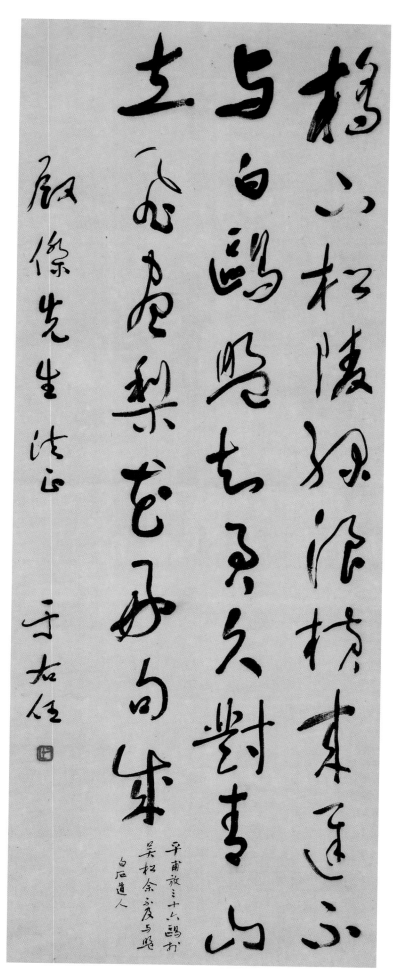

釋文：橋下松陵綠浪橫，來遲不與白鷗盟，知君久對青山
立，飛盡梨花好句成。

款文：平甫放三十六鷗，於吳松余不及與盟，白石道人。
殿傑先生法正。于右任。

尺寸：110×43cm

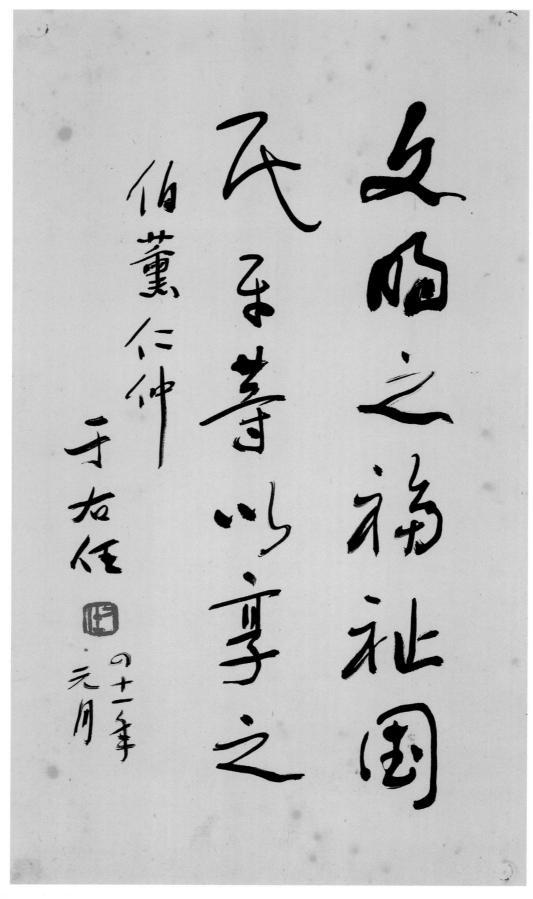

釋文：文明之福祉，國民平等以享之。

款文：伯薰仁仲。于右任。四十一年元月。

尺寸：47.5×27.3cm

釋文：霜入丹楓白葦林，橫烟平遠
　　　暮江深，君看雁落帆飛處，
　　　知我秋風故國心。
款文：石湖題山水橫看。于右任。
　　　民國四十二年元月。
尺寸：153.8×42cm

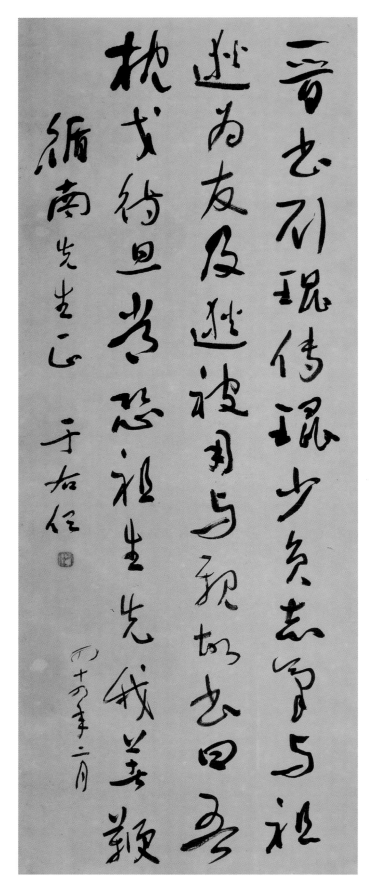

釋文：《晉書劉琨傳》琨少負志氣，與祖逖為友，及逖被用
　　　與親故，書曰：吾枕戈待旦，常恐祖生先我著鞭。
款文：循南先生正。于右任。四十四年二月。
尺寸：112.5×40.5cm

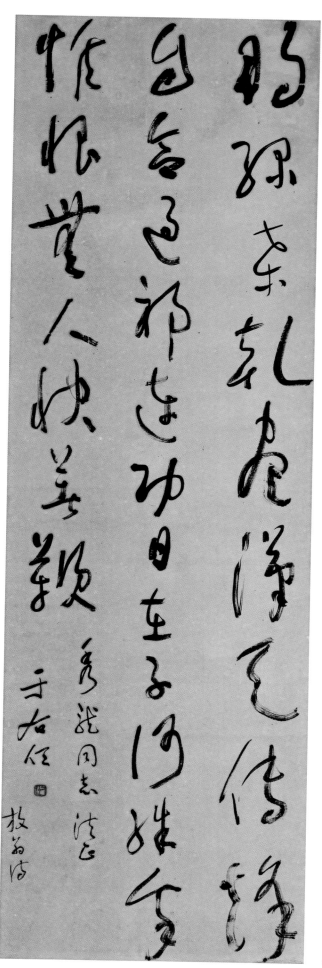

釋文：鴨綠桑乾盡漢天，傳烽自
合過祁連，功日在子何殊
我，惟恨無人快著鞭。

款文：秀龍同志法正。于右任。
放翁詩。

尺寸：148×46cm

釋文：鞏梅遲我已經年，今日梅開拜座前。
河洛交流歸大海，齊梁諸子等寒蟬。
舊居幾處爭枌社，遺集千家作鄭箋。
日暮鄉關渺何在，杜陵西望一潛然。

款文：宗適先生法家正之。四十四年元月錄
紀元前四年入關省親過鞏縣謁杜工部
祠詩。于右任。

尺寸：132.5×46.8cm

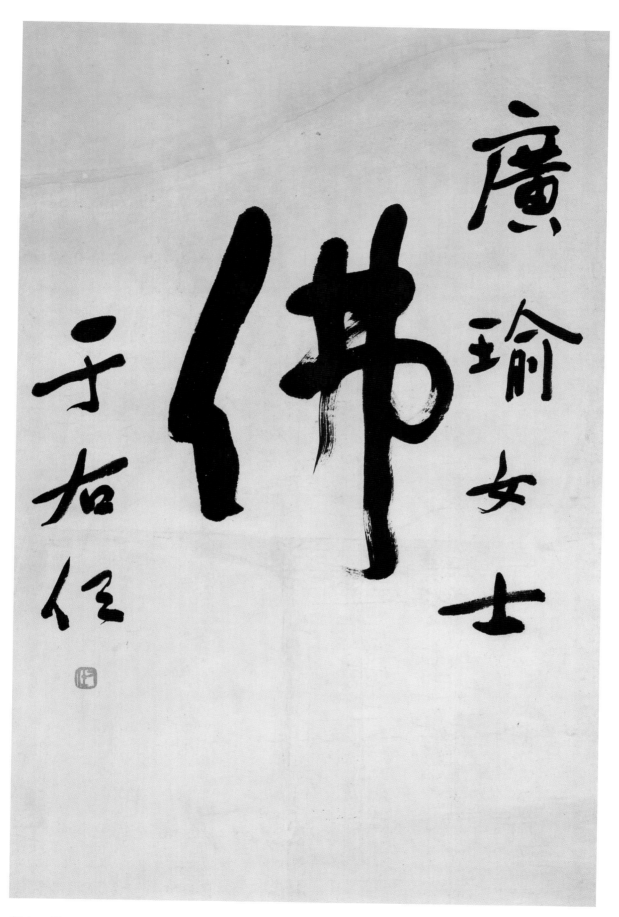

釋文：佛。
款文：廣瑜女士。于右任。
尺寸：73.5×48.2cm

釋文：百囀千聲隨意移，山花紅紫樹高低。始知鎖向金籠聽，不及林間自在啼。歐陽修詠畫眉鳥。屟廊移得苧蘿春，沉醉君王夜宴頻。台畔臥薪台上舞，可知同是不眠人。 清龐鳴吳宮詞。江頭日落照平沙，潮退漁舠閣岸斜。白鳥一雙臨水立，見人驚起入蘆花。宋戴復古江村晚眺。青草湖邊秋水長，黃陵廟口暮烟蒼。布帆安穩西風裏，一路看山到岳陽。王漁洋詩。

款文：于衡同志正之。于右任。

尺寸：83×38cm

釋文：此生親見居延簡，相待於今
二十年，為謝辛勤護持者，
亂離兵火得安全。居延簡出
版有作。
款文：厚毅先生。于右任。
尺寸：135.5×33.8cm

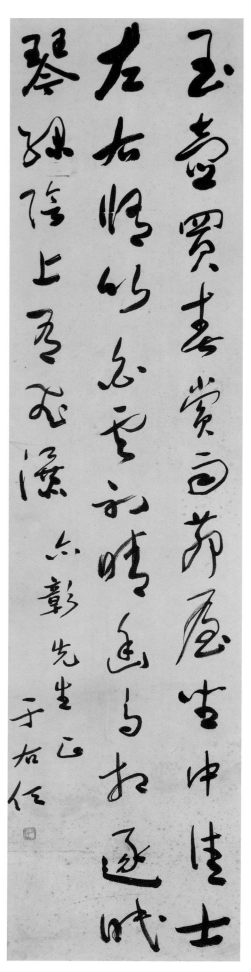

釋文：玉壺買春，賞雨茆屋。坐中佳士，
　　　左右修竹。白雲初晴，幽鳥相逐。
　　　眠琴綠陰，上有飛瀑。
款文：亦彰先生正。于右任。
尺寸：137×33.5cm

釋文：潯陽鼙鼓憶當年，漢水滔滔勢拍天，
　　　擊楫枕戈同宿抱，也曾攜手奠中原。
款文：亦沖先生。于右任。
　　　李協和上將贈柏烈武上將詩。
尺寸：108×40cm

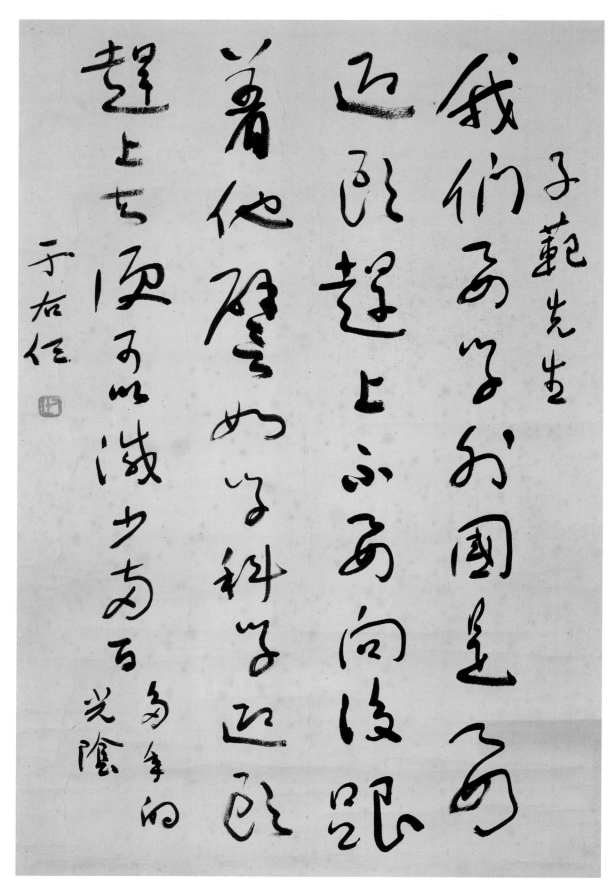

釋文：我們要學外國，是要迎頭趕上，不要向後跟著他，譬如學科學，迎頭趕上去，便可以減少兩百
　　　多年的光陰。

款文：子範先生。于右任。

尺寸：69×46cm

釋文：孟夏草木長，繞屋樹扶疏，眾鳥欣有託，吾亦愛吾廬，
既畊亦已種，時還讀我書，窮巷隔深轍，頗迴故人車，
歡言酌春酒，摘我園中蔬，微雨從東來，好風與之俱，
汎覽周王傳，流觀山海圖，俯仰終宇宙，不樂復何如。
款文：席洛上校。于右任。
陶淵明讀山海經。
尺寸：96×31cm

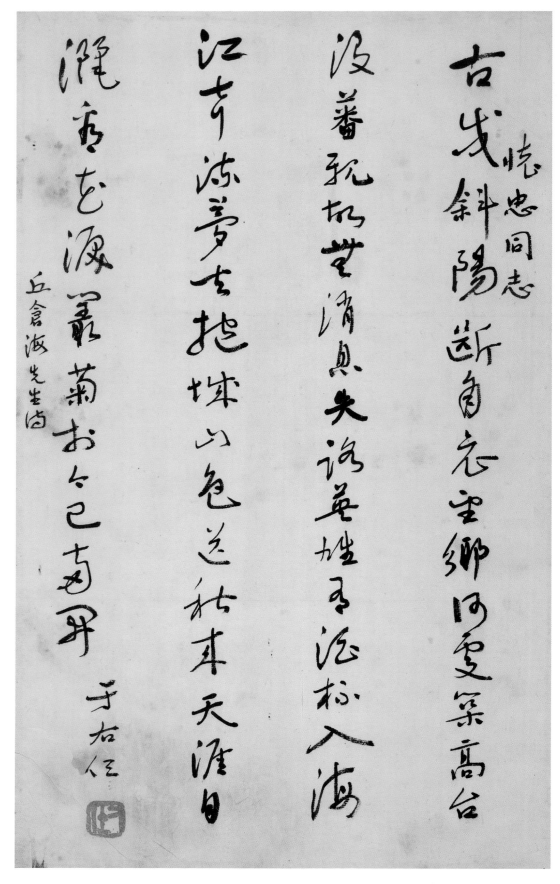

釋文：古戍斜陽斷角哀，望鄉何處築高台。沒蕃親故無消息，失路英雄有酒杯。入海江聲流
　　　夢去，抱城山色送秋來。天涯自灑看花淚，叢菊於今已兩開。
款文：懷忠同志。于右任。丘倉海先生詩。
尺寸：42×26cm

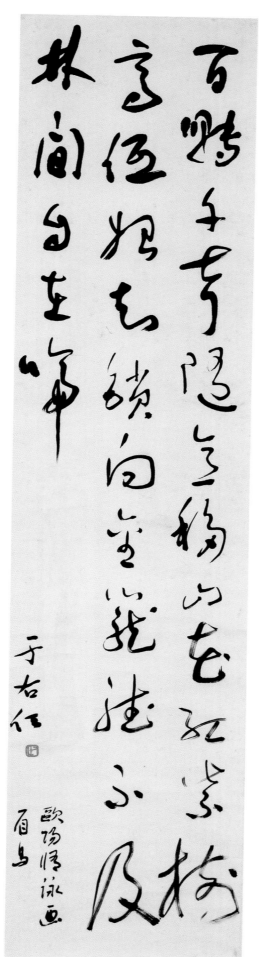

釋文：百囀千聲隨意移，山花紅紫樹高低。
　　　始知鎖向金籠聽，不及林間自在啼。
款文：于右任。歐陽修詠畫眉鳥。
尺寸：139×34cm

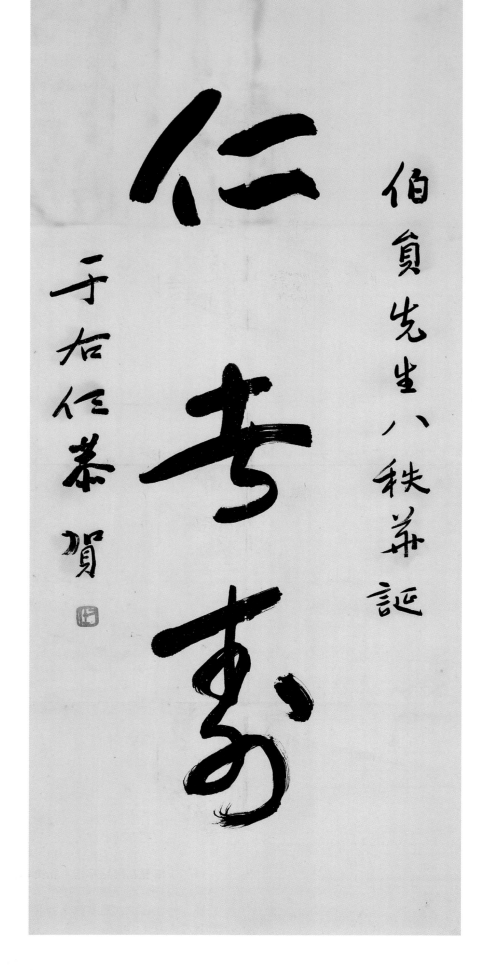

釋文：仁者壽。

款文：伯員先生八秩華誕。
　　　于右任恭賀。

尺寸：81×36.5cm

釋文：郊行避壽理應該，錦繡川原面面開。
初擬尋詩遊虎尾，繼思載酒走烏來。
江山有待人難定，風雨無私世莫猜。
畢竟基隆路平坦，希夷再遇亦奇哉。
款文：佛性我兄正。于右任。
生日之次日基隆道中。
尺寸：106×43.5cm

釋文：不信青春喚不回，不容青史盡
　　　成灰。低回海上成功宴，萬里
　　　江山酒一杯。
款文：佑祥先生。于右任。
尺寸：137×33cm

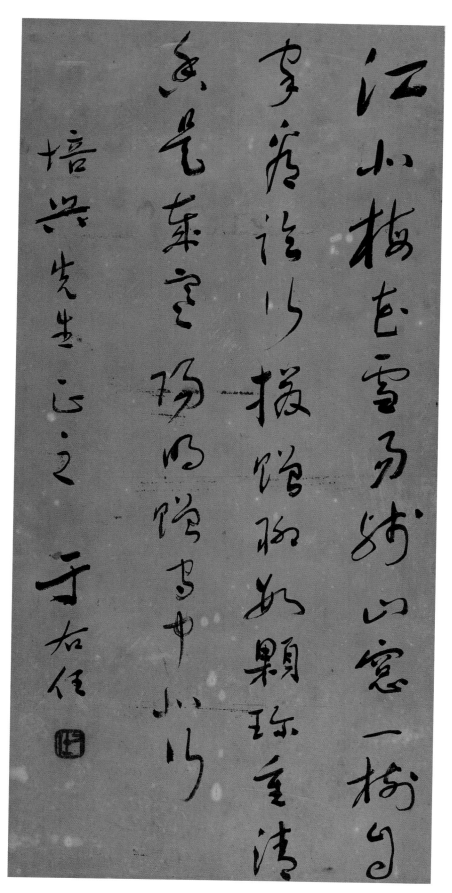

釋文：江北梅花雪易殘，山窗一樹自家看。臨行掇贈聊數顆，珍重清香
　　　是歲寒。
款文：陽明贈守中北行。培興先生正之。于右任。
尺寸：53×25.5cm

釋文：臨滄波，拂白石，詠淵明詩數篇。
清風為我吹衣，好鳥為我勸飲。當
其瀏然無所拘係，而依依規矩準繩
之間，自有佳處。

款文：保羅先生。于右任。
黃山谷溪上吟序。

尺寸：139×33.8cm

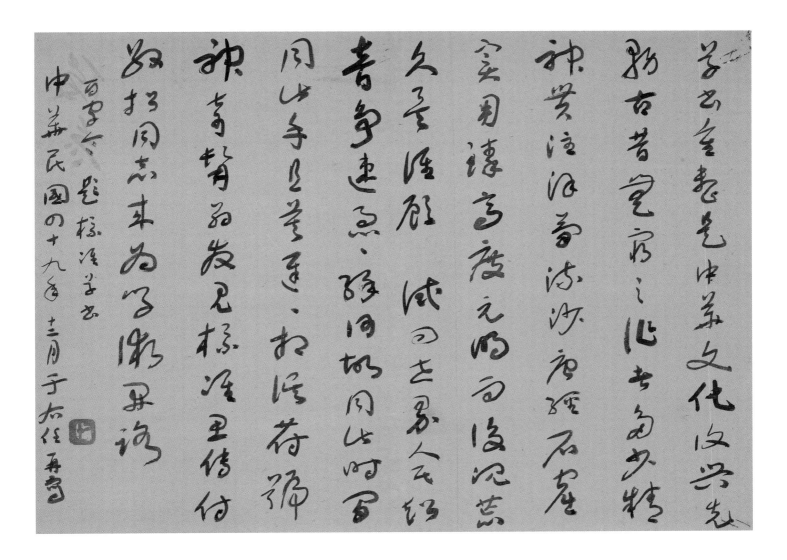

釋文：草書重整，是中華文化復興先務，古昔無窮之作者，多少精神貫注，漢簡流沙，唐經石窟，實用臻高度，元明而後沉荒久矣，誰顧？試問世界人民，超音爭速急急緣何故，同此時間，同此手，且莫遲遲相誤，符號神奇，髯翁發見標準思傳付，敬招同志，來為學術開路。

款文：百字令題標準草書。

　　　　中華民國四十九年十二月。于右任再寫。

尺寸：36×50cm

釋文：歲歲新增自壽詩，天留白首牧羊兒，
平生自命今如此，一代人歌古有之，
風雨連宵思往日，乾坤再造是何時，
老夫一語告天下，靜待吾軍奏凱期。
款文：伯薰弟正。于右任。
四十九年生日詩。
尺寸：79.5×37.8cm

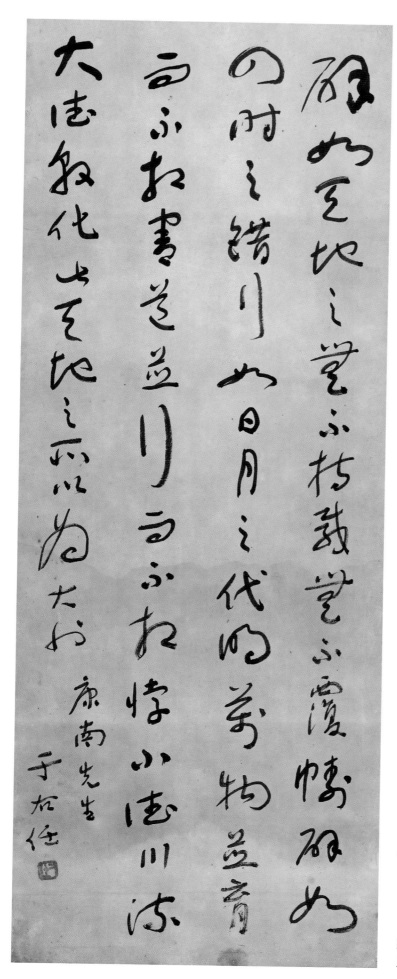

釋文：辟如天地之無不持載，無不覆幬，辟
如四時之錯行，如日月之代明。萬物
並育而不相害，道並行而不相悖，小
德川流，大德敦化，此天地之所以為
大也。

款文：康南先生。于右任。

尺寸：88×33cm

釋文：日入空山海氣侵，秋光千里自登臨。
十年大地干戈老，四海蒼生痛哭深。
水湧神山來白馬，雲浮仙闕見黃金。
此中何處無人世，祇恐難酬烈士心。
海上。春雨收山半，江天出翠層。
重聞百五日，遙祭十三陵。祝版書孫
子，祠官走令丞。西京遺廟在，灑掃
及冬烝。金陵雜詩。

款文：東雄先生。于右任。錄顧亭林詩。

尺寸：97×33.5cm

于右任
50
辭世五十週年紀念大展
書法文物專輯

釋文：孟夏草木長，遠屋樹扶疏，眾鳥欣有
託，吾亦愛吾廬，既耕亦已種，時還
讀我書，窮巷隔深轍，頗迴故人車，
歡言酌春酒，摘我園中蔬，微雨從東
來，好風與之俱，汎覽周王傳，流觀
山海圖，俯仰終宇宙，不樂復何如。
款文：淵明讀山海經。于右任。
尺寸：89×26.3cm

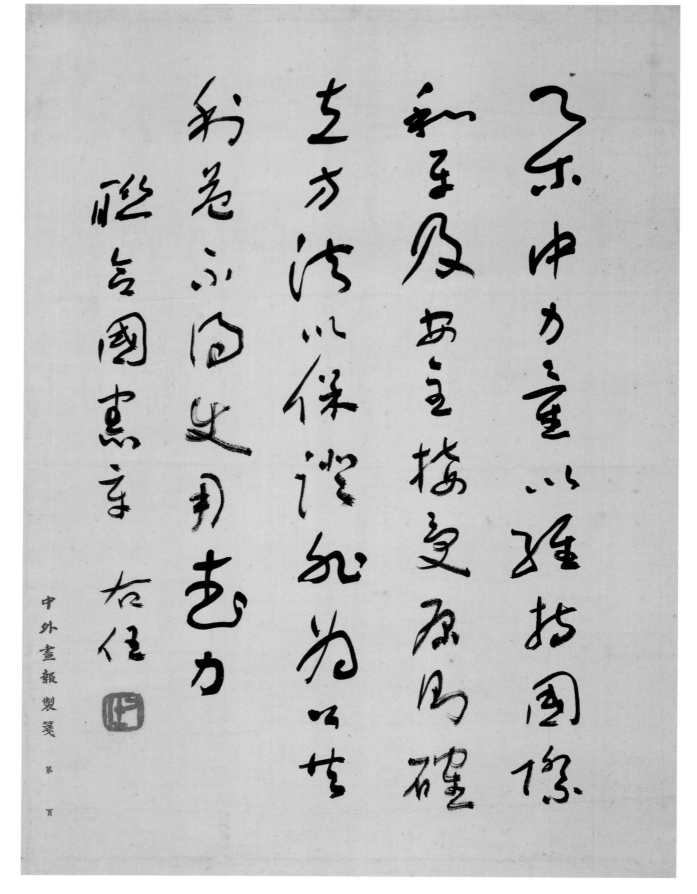

釋文：集中力量，以維持國際和平及安全，接受原則，確立方法，以保證非為公共利益，不得使用武力。
款文：聯合國憲章。右任。
尺寸：38×28cm

釋文：猿臂丁年出塞行，灞陵醉尉莫
相輕，旗亭被酒何人識，射虎
將軍右北平。

款文：漁洋。映泉老弟正。于右任。

尺寸：135.5×33cm

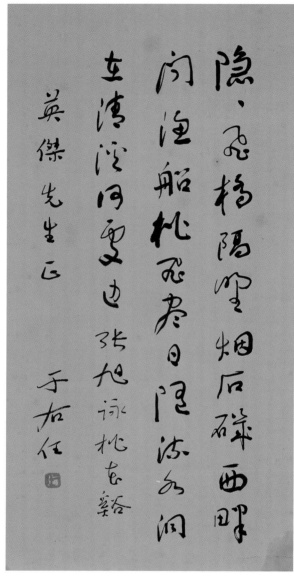

釋文：隱隱飛橋隔野烟，石磯西畔問漁船。
　　　桃飛盡日隨流水，洞在清溪何處邊。
款文：張旭詠桃花谿。英傑先生正。于右任。
尺寸：68.5×34cm

款文：英傑先生。于右任。五十年五月。
尺寸：35.8×27.8cm

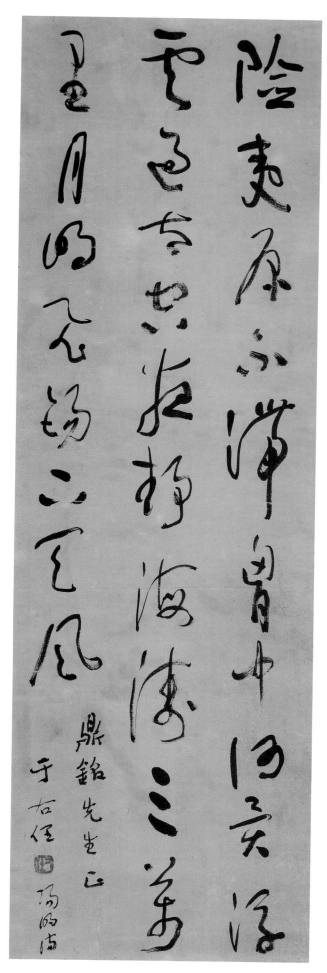

釋文：陰夷原不滯胸中，何異浮
雲過太空。夜靜海濤三萬
里，月明飛錫下天風。
款文：鼎銘先生正。于右任。
陽明詩。
尺寸：90×30cm

于右任
辭世五十週年紀念大展
書法文物專輯

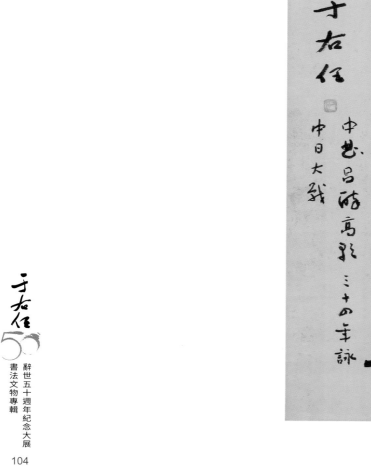

釋文：自由成長如何，大戰方收戰
　　　果，中華民族爭相賀，王道
　　　干城是我。
款文：兆宗仁仲。于右任。
　　　中呂醉高歌。三十四年詠中
　　　日大戰。
尺寸：136×34.5cm

釋文：夫事有順乎天理，應乎人情，
適乎世界之潮流，合乎人群之
需要，而為先知先覺者所決
志，行之則斷無不成者也。
款文：克非先生正。于右任。
尺寸：139×31.5cm

釋文：紅橋梅市曉山橫，白塔樊江
　　　春水生，花氣襲人知驟暖，
　　　鵲聲穿樹喜新晴。坊場酒賤
　　　貧猶醉，原野泥深老亦畊，
　　　最喜先期官賦足，經年無吏
　　　叩柴荊。

款文：文林先生。于右任。
　　　放翁村居書喜。

尺寸：66.5×33cm

釋文：故人具雞黍，邀我至田
家。綠樹村邊合，青山
郭外斜。開軒面場圃，
把酒話桑麻。待到重陽
日，還來就菊花。

款文：孟浩然。
子民先生。于右任。

尺寸：136×46cm

于右任50
辭世五十週年紀念大展
書法文物專輯

釋文：時先主屯新野。徐庶見先主，
先主器之，謂先主曰：諸葛孔
明者，臥龍也，將軍豈願見之
乎？先主曰：君與俱來。庶
曰：此人可就見，不可屈致
也。將軍宜枉駕顧之。

款文：念元先生正。于右任。
三國志諸葛亮傳。

尺寸：107×28.5cm

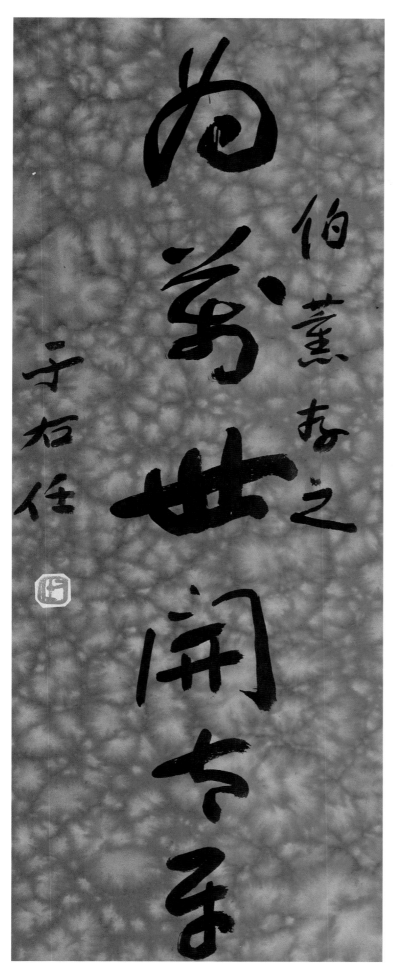

釋文：為萬世開太平。

款文：伯薰存之。于右任。

尺寸：58.5×22.5cm

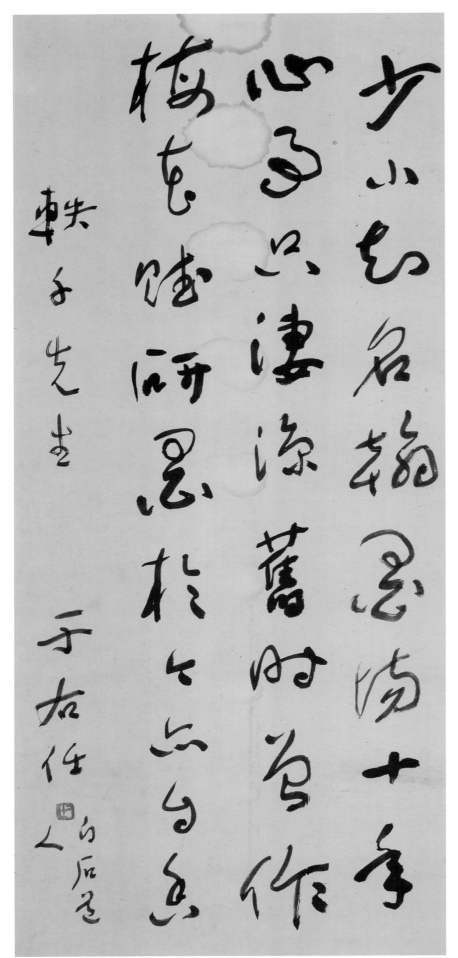

釋文：少小知名翰墨場，十年心事
只凄涼，舊時曾作梅花賦，
研墨於今亦自香。
款文：軼千先生。于右任。
白石道人。
尺寸：98×44.5cm

故人具雞黍，邀我至田家。
綠樹村邊合，青山郭外斜。
開軒面場圃，把酒話桑麻。
待到重陽日，還來就菊花。

于右任

釋文：故人具雞黍，邀我至田家。
　　　綠樹村邊合，青山郭外斜。
　　　開軒面場圃，把酒話桑麻。
　　　待到重陽日，還來就菊花。
款文：孟浩然詩。于右任。
尺寸：139×68cm

釋文：誠者，自成也；而道，自道也。誠者，
物之終始，不誠無物。是故君子誠之為
貴。誠者，非自誠己而已也，所以成物
也。成己，仁也；成物，知也；性之德
也，合外內之道也，故時措之宜也。

款文：治榮先生正。于右任。

尺寸：135×44.5cm

釋文：雲興滄海雨淒淒，港口陰晴更不齊。 百世流傳三尺劍，萬家辛苦一張犁。雞鳴故國天將曉，春到窮簷路不迷。宿願猶存尋好句，希夷大笑石橋西。 基隆道中。
福州雞鳴，基隆可聽；伊人隔岸，如何不膺；滄海月明風雨過，子欲歌之我當和。遮莫千重與萬重，一葉漁艇衝烟破。雞鳴曲。

款文：伯薰存之。于右任。

尺寸：133.3×33cm

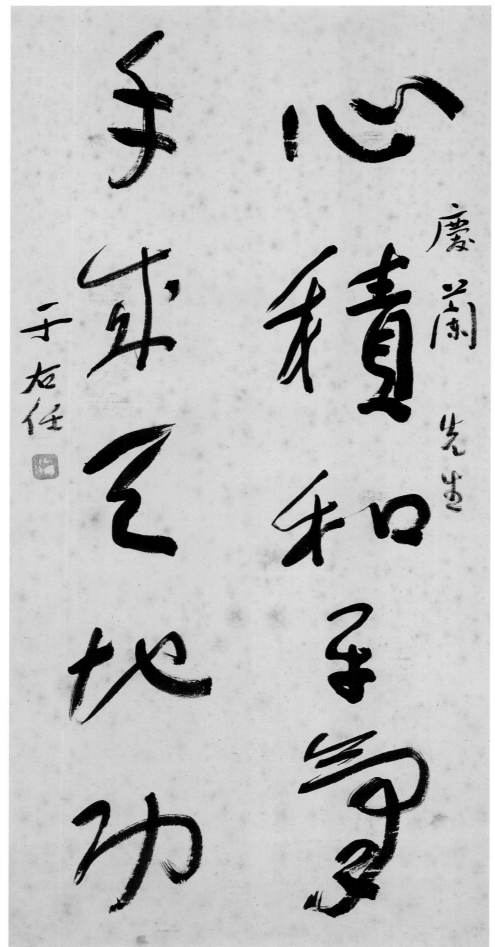

釋文：心積和平氣、手成天地功。

款文：慶蘭先生。于右任。

尺寸：68.5×34.5cm

釋文：以我五千年文明優秀之民族，
　　　應世界之潮流，而建設一政治
　　　最修明，人民最安樂之國家。
款文：博容先生。于右任。
　　　心理建設自序。
尺寸：138.5×34.5cm

花裡藏仙宅，簾邊駐客舟。浦涵滄海潤，雲接洞庭秋。草木山山秀，闌干處處幽。機雲韜世業，暇日此夷猶

于右任 白石道人詩

釋文：花裡藏仙宅，簾邊駐客舟。浦涵滄海潤，雲接洞庭秋。草木山山秀，闌干處處幽。機雲韜世業，暇日此夷猶。

款文：于右任。白石道人詩。

尺寸：140.5×35cm

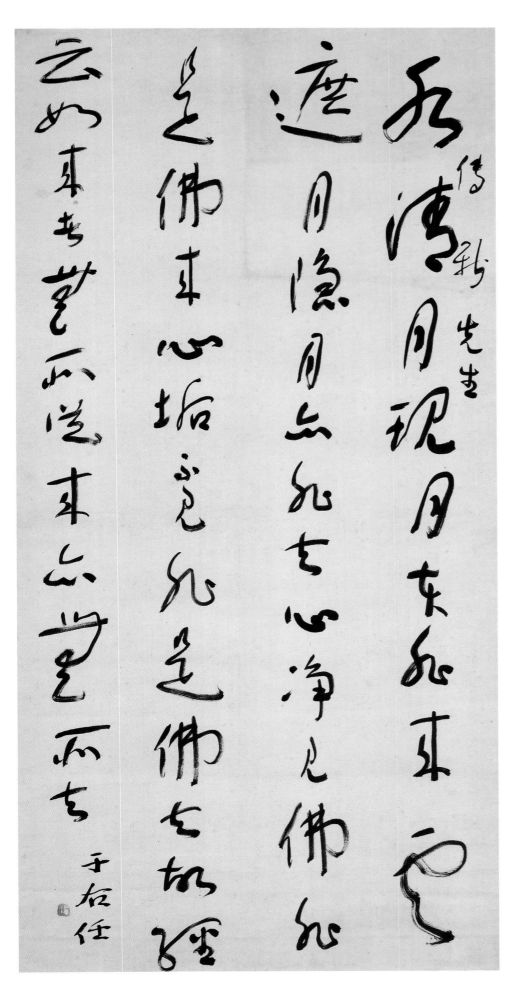

釋文：水清月現，月本非來，雲
遮月隱，月亦非去，心淨
見佛，非是佛來，心垢不
見，非是佛去，故經云，
如來者，無所從來，亦無
所去。

款文：傳新先生。于右任。

尺寸：138×68.5cm

釋文：故人西辭黃鶴樓，烟花
三月下揚州，孤帆遠影碧
空盡，唯見長江天際流，
霜落荊門江樹空，布帆無
恙掛秋風，此行不為鱸魚
鱠，自愛名山入剡中。

款文：于右任。

尺寸：89×24.8cm

過台灣海峽望遠詩時在民國十二年

激浪如聞訴不平同人切齒復譚兵雲埋仙島遺民淚兩濕神

州故國情地運百年隨世移帆船一葉與天爭時壯志今安在白

髮添四五莖

衡弟

五十一年七月于右任錄

釋文：過台灣海峽望遠詩，時在民
國十二年。
激浪如聞訴不平，何人切齒
復譚兵，雲埋仙島遺民淚，
兩濕神州故國情，地運百年
隨世轉，帆船一葉與天爭，
當時壯志今安在，白髮新添
四五莖。
款文：衡弟。
五十一年七月。于右任錄。
尺寸：59.5×30cm

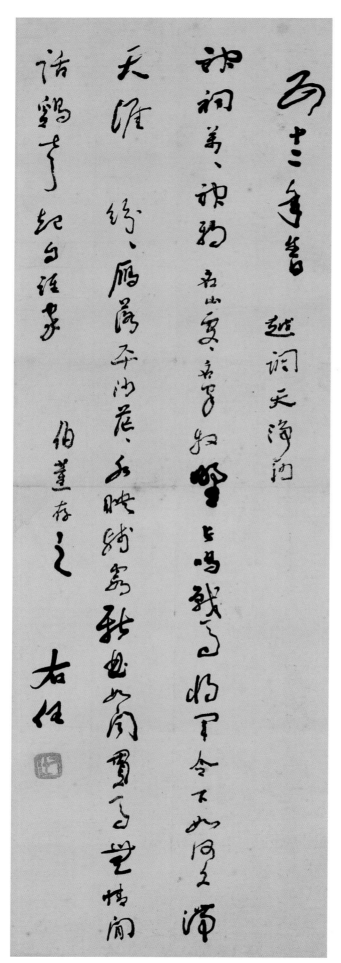

釋文：五十二年生日。越調天淨沙。
　　　神祠萬萬神鴉，名山處處名家。牧野長鳴戰
　　　馬，將軍令下，如何久滯天涯？紛紛雁落平
　　　沙，茫茫水映殘霞，新曲如聞貫馬，無情閒
　　　話，雞聲起自誰家？
款文：伯薰存之。右任。
尺寸：66×22cm

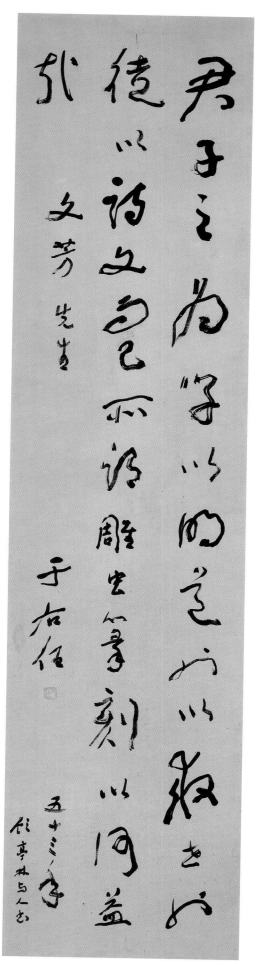

釋文：君子之為學，以明道也，以救
　　　世也。徒以詩文而已，所謂雕
　　　蟲篆刻，亦何益哉？
款文：文芳先生。于右任。
　　　五十三年顧亭林與人書。
尺寸：137×33.8cm

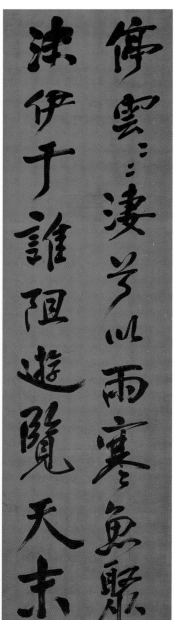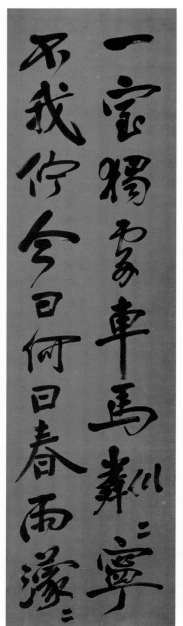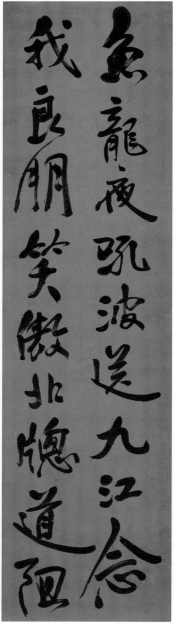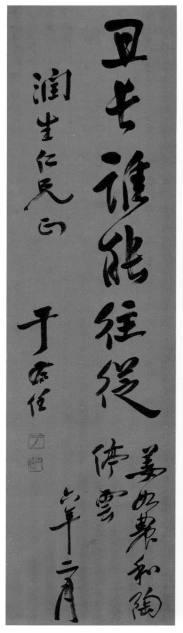

釋文：停雲停雲淒兮以雨，寒魚聚沫，伊于誰阻，遊覽天末，一室獨處，車馬粼粼，寧不我佇，今日何日，春雨濛濛。魚
　　　龍夜吼，波送九江，念我良朋，笑傲北牖，道阻且長，誰能往從。

款文：姜如農和陶停雲。潤生仁兄正。于右任。六年二月。

尺寸：152.5×41cm×4

釋文：天地有正氣，雜然賦流形，下則為河嶽，上則為日星，於人曰浩然，沛乎塞蒼冥，皇路當清夷，含和吐明庭，時窮節乃見，一一垂丹青，在齊太史簡，在晉董狐筆，在秦張良椎，在漢蘇武節，為嚴將軍頭，為嵇侍中血，為張睢陽齒，為顏常山舌，或為遼東帽，清操厲冰雪，或為出師表，鬼神泣壯烈，或為渡江楫，慷慨吞胡羯，或為擊賊笏，逆豎頭破裂，是氣所磅礴，凜烈萬古存，當其貫日月，生死安足論，地維賴以立，天柱賴以尊，三綱實系命，道義為之根，嗟予遘陽九，隸也實不力，楚囚纓其冠，傳車送窮北，鼎鑊甘如飴，求之不可得，陰房闐鬼火，春院閟天黑，牛驥同一皁，雞棲鳳凰食，一朝蒙霧露，分作溝中瘠，如此再寒暑，百沴自辟易，哀哉沮洳場，為我安樂國，豈有他繆巧，陰陽不能賊，顧此耿耿在，仰視浮雲白，悠悠我心憂，蒼天曷有極，哲人日已遠，典型在夙昔，風簷展書讀，古道照顏色。

款文：文信國正氣歌，斌卿老兄命書。右任。

尺寸：169.5×43.5cm×6

釋文：我與天山共白頭，白頭相映亦風流，羨他雪水溉田疇，風雨憂愁成往事，山川顯頓幾經秋，暮雲收盡見芳洲。

款文：浣溪沙。三十五年六月。哈密西行機中。志賢姪女。右任。

尺寸：134×33cm×4

釋文：大道之行也，天下為公，選賢與能，講信修睦，故人不獨親其親，不獨子其子，使老有所終，壯有所用，幼有所長，鰥寡孤獨廢疾者皆有所養；男有分，女有歸，貨惡其棄於地也不必藏於己，力惡其不出於身也不必為己，是故謀閉而不興，盜竊亂賊而不作，故外戶而不閉，是謂大同。

款文：錄禮運大同節。口芳我兄正之。右任。

尺寸：149×38cm×4

釋文：日斷庭闈愴客魂，倉皇變姓出關門。
　　　不為湯武非人子，付與河山是淚痕。
　　　萬里歸家纔幾日，三年蹈海莫深論。
　　　長途苦羨西飛鳥，日暮爭投入故村。
款文：民前省親出關之作。叔銘先生正。于右任。
尺寸：138×31cm×4

于右任
50
辭世五十週年紀念大展
書法文物專輯

釋文：何年顧虎頭，滿壁畫滄洲。
赤日石林氣，青天江海流。
錫飛常近鶴，杯度不驚鷗。
似得廬山路，真隨惠遠遊。
款文：杜少陵題玄武禪師屋壁，評者謂老杜推顧虎頭之畫可，可謂至極。
于右任。
尺寸：134×32cm×4

東閣官梅動詩興，還如何遜在揚州。
此時對雪遙相憶，送客逢春可自由。
幸不折來傷歲暮，若為看去亂鄉愁。
江邊一樹垂垂發，朝夕催人自白頭。

釋文：東閣官梅動詩興，還如何遜在揚州。
　　　此時對雪遙相憶，送客逢春可自由。
　　　幸不折來傷歲暮，若為看去亂鄉愁。
　　　江邊一樹垂垂發，朝夕催人自白頭。
款文：杜甫詩。立生先生正。于右任。
尺寸：104×26cm×4

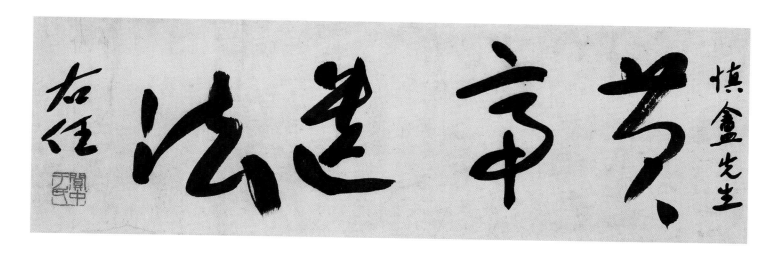

釋文：黃帝遺法。
款文：慎盦先生。右任。
尺寸：65×21cm

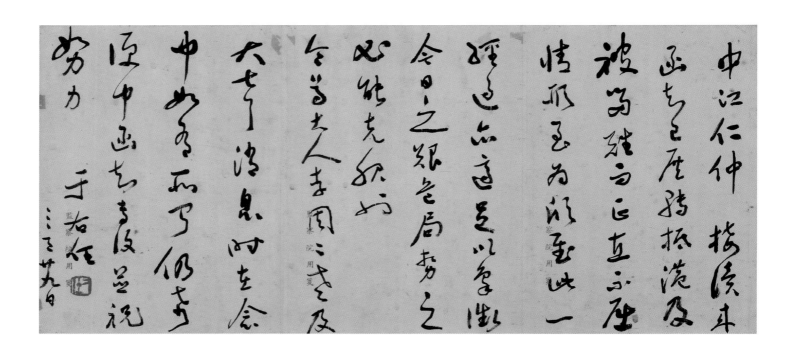

釋文：中江仁仲，接讀來函，知已展轉抵港及被留難，而正直不屈，情形至為欣慰，此一經過，亦適足以象徵今日之艱危
　　　局勢之必能克服也，令尊大人李周二老及大聲消息，時在念中，如有所聞，仍希便中函知，專復並祝努力。

款文：于右任。三月二十九日。

尺寸：27×60.8cm

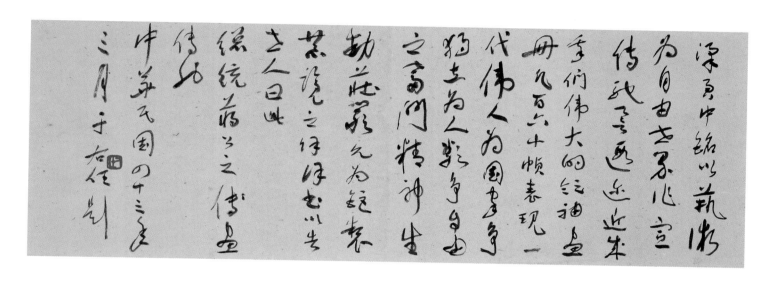

釋文：梁君中銘，以藝術為自由世界作宣傳，馳譽遐邇，近來我們偉大的領袖畫冊，凡百六十幀，表現一代偉人為國家爭
　　　獨立，為人類爭自由之奮鬥精神，生動莊嚴，允為鉅製恭覽之餘，謹書以告世人曰此，總統蔣公之畫傳也。
款文：中華民國四十三年三月。于右任題。
尺寸：30.3×88cm

釋文：八月秋高風怒號，卷我屋上三重茅，茅飛渡江洒江郊。高者挂罥長林梢，下者飄轉沉塘坳。南村群童欺我老無力，忍能對面為盜賊，公然抱茅入竹去。唇焦口燥呼不得，歸來倚杖自嘆息。俄頃風定雲墨色，秋天漠漠向昏黑。布衾多年冷似鐵，嬌兒惡臥踏裏裂。床頭屋漏無乾處，雨腳如麻未斷絕。自經喪亂少睡眠，長夜沾濕何由徹。安得廣廈千萬間，大庇天下寒士俱歡顏，風雨不動安如山。嗚呼。何時眼前突兀見此屋，吾廬獨破受凍死亦足！

款文：少陵茅屋為秋風所破歌。

字中誤處甚多本欲付丙，伯薰索之勿示人也。右任。

尺寸：43×90.5cm

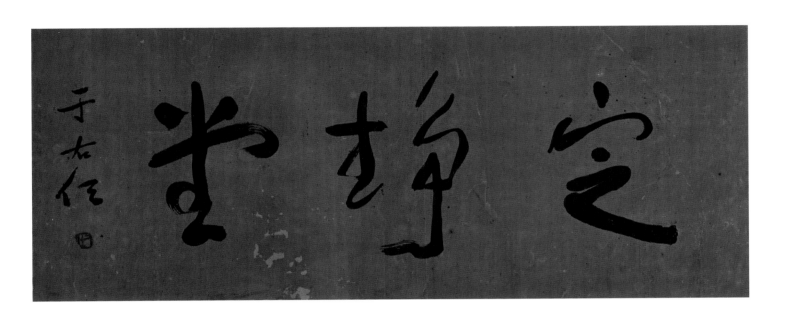

釋文：定靜堂。
款文：于右任。
尺寸：30×75.8cm

釋文：錦繡家山萬里同， 尋詩處處待髯翁。今朝穩坐灘頭石，且看雲生大海中。

款文：基隆海灘小坐。于右任。

尺寸：17×140.5cm

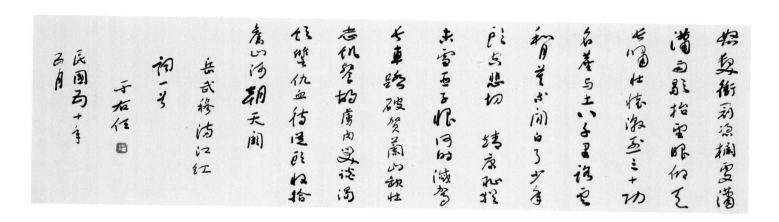

釋文：怒髮衝冠，憑欄處、瀟瀟雨歇。抬望眼，仰天長嘯，壯懷激烈。三十功名塵與土，八千里路雲和月。莫等閒、白了少年頭，空悲切。靖康恥，猶未雪；臣子恨、何時滅？駕長車、踏破賀蘭山缺。壯志饑餐胡虜肉，笑談渴飲讐仇血。待從頭、收拾舊山河，朝天闕。

款文：岳武穆滿江紅詞一首。于右任。民國五十年五月。

尺寸：34×124.5cm

釋文：辛丑正月五日，天氣澄和，風物閒美，與二三鄰曲，同遊斜川。臨長流，望曾城；魴鯉躍鱗於將夕，水鷗乘和以翻飛。彼南阜者，名實舊矣，不復乃為嗟歎；若夫曾城，傍無依接，獨秀中皋，遙想靈山，有愛嘉名。欣對不足，率爾賦詩。悲日月之遂往，悼吾年之不留；各疏年紀鄉里，以記其時日。

款文：陶淵明遊斜川詩序。于右任。五十年七月。

尺寸：33.8×131.5cm

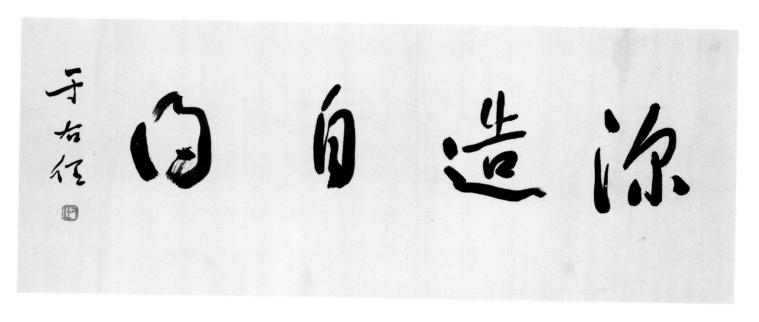

釋文：深造自得。
款文：于右任。
尺寸：32.5×80cm

釋文：孟夏草木長，遠屋樹扶疏，眾鳥欣有託，吾亦愛吾廬，
　　　既耕亦已種，時還讀我書，窮巷隔深轍，頗迴故人車，
　　　歡言酌春酒，摘我園中蔬，微雨從東來，好風與之俱，
　　　汎覽周王傳，流觀山海圖，俯仰終宇宙，不樂復何如。
款文：陶淵明讀山海經。于右任。
尺寸：27.5×112.5cm

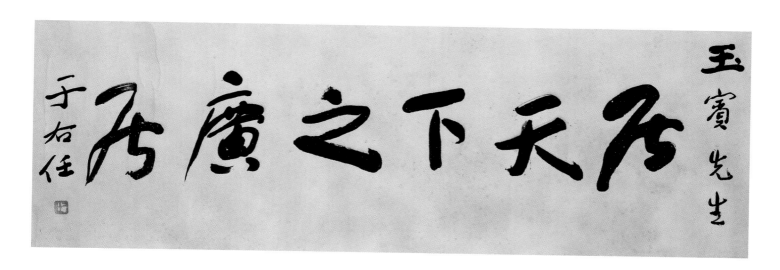

釋文：居天下之廣居。
款文：玉賓先生。于右任。
尺寸：31×93cm

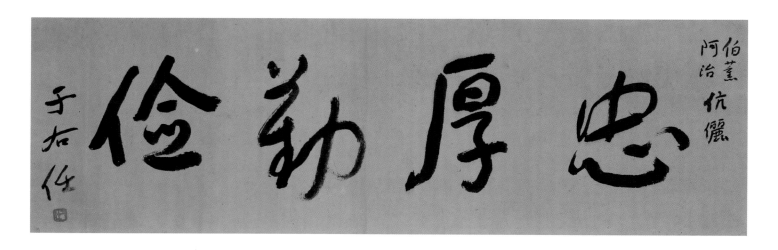

釋文：忠厚勤儉。

款文：伯薰、阿治伉儷。于右任。

尺寸：30.5×97cm

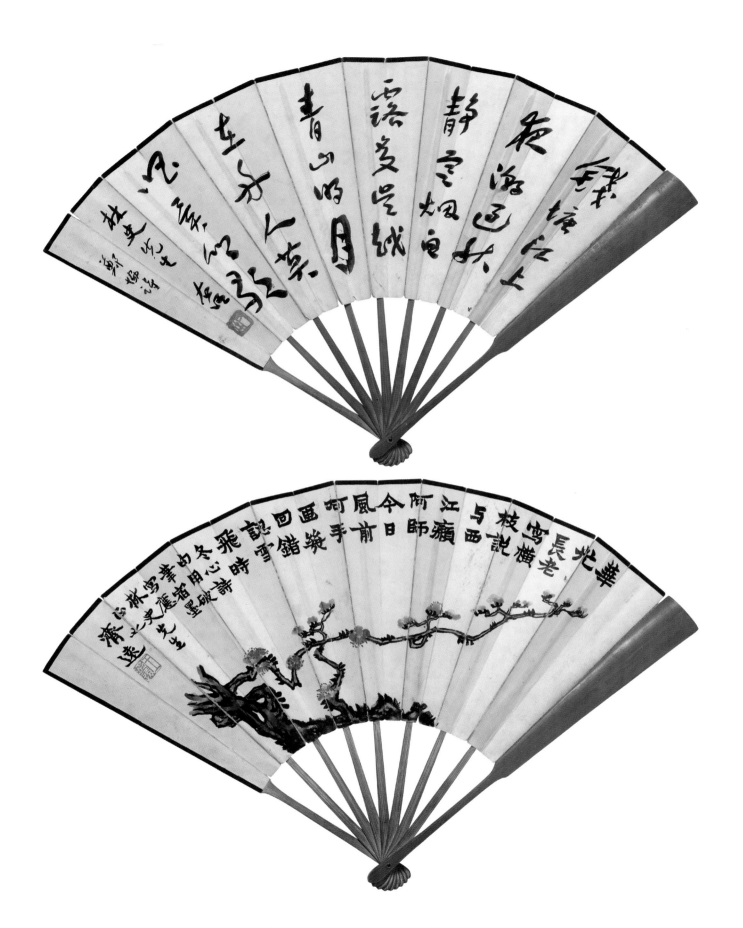

釋文：錢塘江上夜潮過，秋靜寒煙白露多。 吳越青山明月在，舟人莫唱異鄉歌。

款文：林史先生。右任。鄭協詩。

尺寸：33×52cm

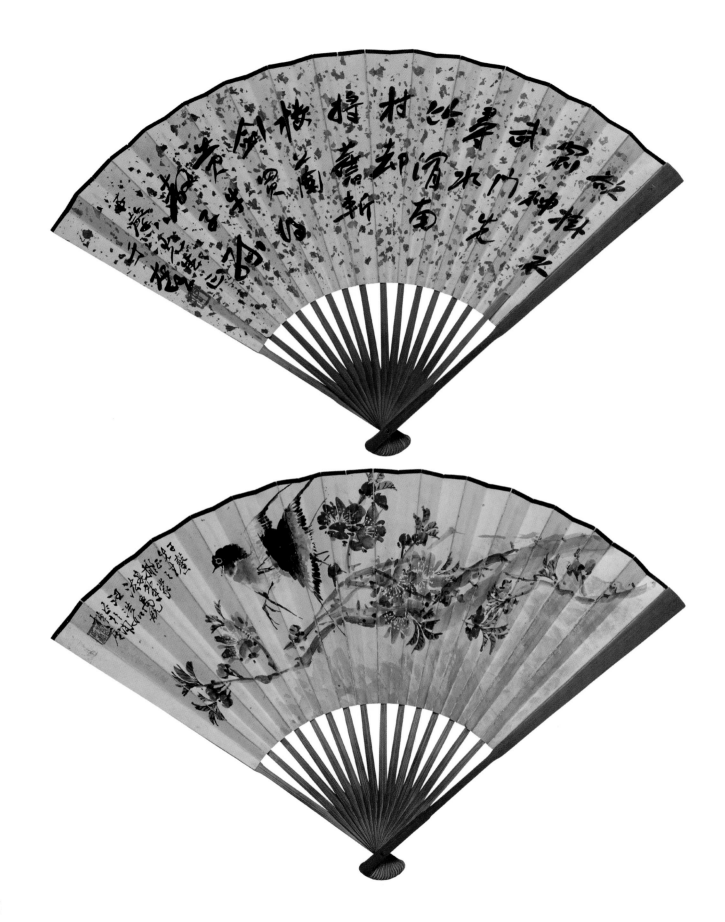

釋文：欲掛衣冠神武門，先尋水竹渭南村。卻將舊斬樓蘭劍，買得黃牛教子孫。
款文：子馨先生正。于右任。
尺寸：34×48cm

于右任
50

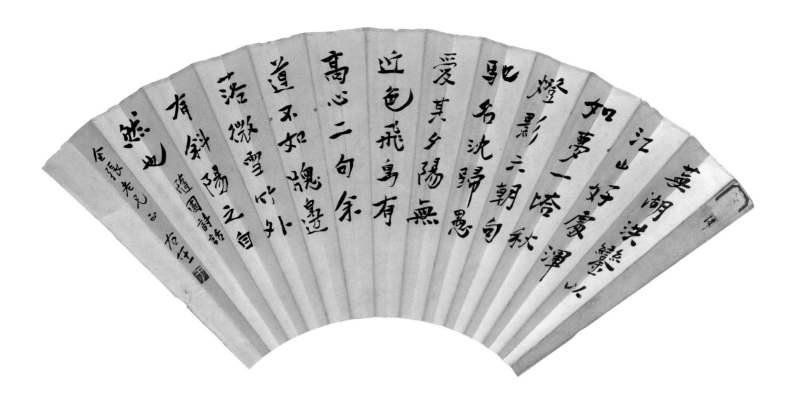

釋文：蕪湖紅欄，以 "江山好處渾如夢，一塔秋燈影六朝" 句馳名。沈歸愚愛其" 夕陽無近色，飛鳥有高心" 二句。
余道不如"牖邊落微雪，竹外有斜陽" 之自然也。

款文：隨園詩話。企張老兄正。右任。

尺寸：25×51cm

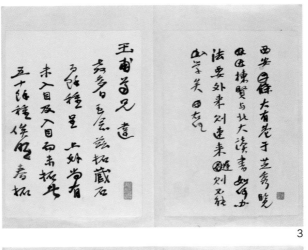

3

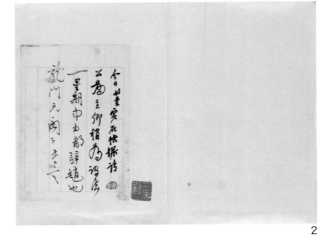

2

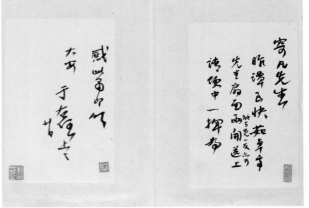

6

5

9

8

12

11

1

4

7

10

于髯翁書札墨跡

6

5

4

12

11

10

18

17

16

釋文：千字文（文略）
款文：大熱不可當，寫幾張字消消暑。右任。
尺寸：28×17.5cm×44（冊頁）

22

3

2

1

9

8

7

15

14

13

21

20

19

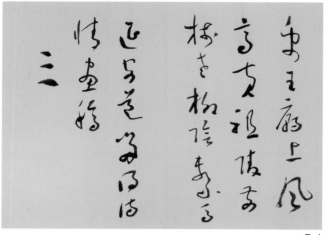

P.4　　　　　　　　　　P.3

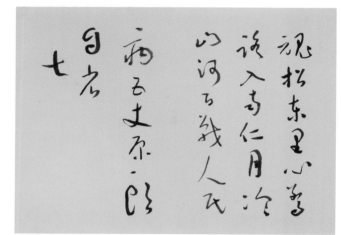

P.8　　　　　　　　　　P.7

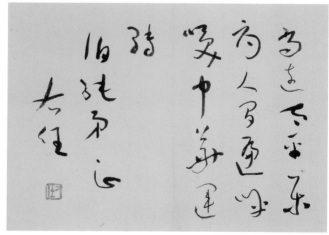

P.12　　　　　　　　　　P.11

釋文：（P.1）名城高掛殘暉，燕子猶尋故壘，中華民族無窮淚，恭奠雙墳餓鬼人。
　　　　（P.2）中呂醉高歌。追憶靖國軍時諸事淒然成詠共十首。一，
　　　　（P.3）關前春雨人歌，河上秋風雁過，勸君莫唱家山破，西嶽蓮開萬朵。二，
　　　　（P.4）禹王廟上風高，黃祖陵前樹老，柳陰繫馬延安道，留得詩情畫稿。三，
　　　　（P.5）書生持節登壇，蒼隼護巢竟返，雲屯牧野繁星爛，西北天容照眼。四，
　　　　（P.6）死傷誰覆戎衣，饑饉翻連戰壘，文人血與勞民淚，天下歌呼未已。五，
　　　　（P.7）幾章民治殘詩，幾頁人豪戰史，名儒名將兼名士，時代光明創始。六，

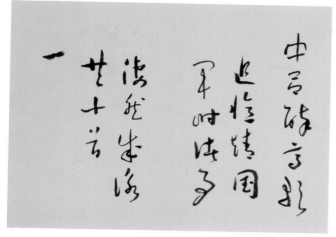

P.2

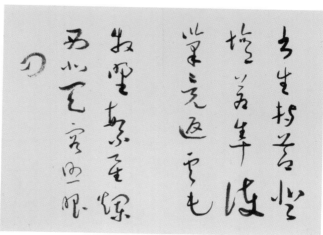

P.1

P.6

P.5

P.10

P.9

（P.8）魂招東里心驚，路入南仁月冷，山河百戰人民病，五丈原頭自省。七，

（P.9）貝加湖畔雲開，金角灣前凍解，誓師大漢風雲待，金鼓東征未改。八，

（P.10）負土墳前淚，恭奠當年餓鬼。九，豐碑為慕文豪，兇歲難安

（P.11）父老，秋風忽起咸陽道，多少高墳蔓草。十，自由之戰經年，革命成功

（P.12）尚遠，太平樂府人間遍，呼喚中華運轉。

款文：伯純弟正，右任。

尺寸：36×26cm×12（冊頁）

釋文：台灣去中國大陸也甚近，而世人之知有台灣也則甚遲，方明中葉閩粵之民闢而居之。越三百年而臻於蕃衍，語文、習俗無不與禹域同。苻中以鯤夷封據之，故情古之情且或有逾於在昔。已丑之歲烽火熾於中原，我政府爰於台北設置行在所，英具區籌長策，以謀戡亂之早告成功。如有人英莫不鱗萃茲土，上則匡贊於鴻業，退亦無蹈於匪彝，其於海寓黎獻之論道徵詩也，盖亦懼且盛抑若神皋天啟，以為負元旋轉之樞機者。改歲庚寅三月今元首蔣公鷹此，樂推復親庶政，方略弘建，人心轉安。上已之吉，耆英耄耋彥相與修禊於新蘭亭，亭在行都北郊士林園藝試驗所，背負劍潭山，林木鬱茂，門傍馳道，下即淡水河，仰視則綠樹成陰，平眺則白沙彌望，明瑟皋曠，夙為觀遊之勝地，所長河南陳君子仁博采異域梯航所致，得蘭蕙數百本，植溫室中。名品瑰譎，蔚為大觀。三原于右任先生為榜，斯稱志其實也。盍哉賓朋，觴詠無倦，並攝影幀以垂紀念於他日。此則今勝於昔，不俟龍眠之邈想追摹矣。烏呼！世事日亟，懷貞之士莫不減陶寫之幽情，然時有得失，轉之者勢也，勢有優劣，制之者人也。二三君子其不以乍得暫失屈遠志而攖樂生之心。訐謨大猷，要圖所以為百年之至計者。得事之機，盡人之力，勢利謀知，撥亂反正以致之昇平，夫豈在河清之俟哉？奏凱收京，橫滄波而擊楫，明年此日禊牛首以望爵鍾。陵回憶今，茲將共廣，在莒之志，霸心起於桑落，自（母）毋以樂憂遺憾也。是日至者一百三人，台北謝君汝銓年八十，最為祭酒，共得詩近百四十首，詞四首，長白釣鯨漁夫為之圖，主其事者台北黃純青、三原于右任、沁水賈景德。

款文：庚寅上巳新蘭亭脩禊敘。三十九年四月十九日，景德記右任書。

尺寸：39X208cm（手卷）

于右任

釋文：標準草書草聖千文（文略）

款文：梁員外散騎侍郎周興嗣次韵。三原于右任選字方伯薰看壜看。七月三十。

尺寸：1660×17.3cm（手卷）

【日本拙心珍藏】

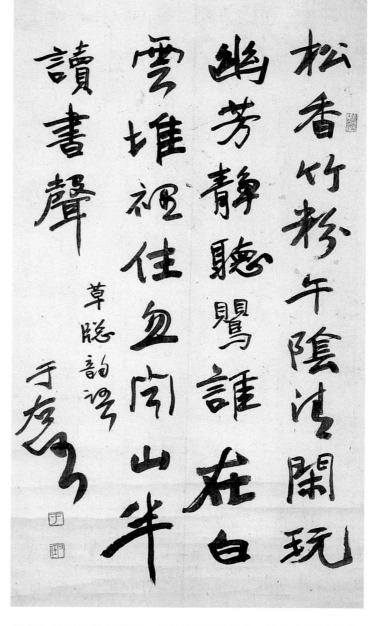

釋文：松香竹粉午陰清，閑玩幽芳靜聽鶯，誰在白雲堆裡住，
　　　忽聞山半讀書聲。
款文：草牕韻語。于右任。
尺寸：99×54cm

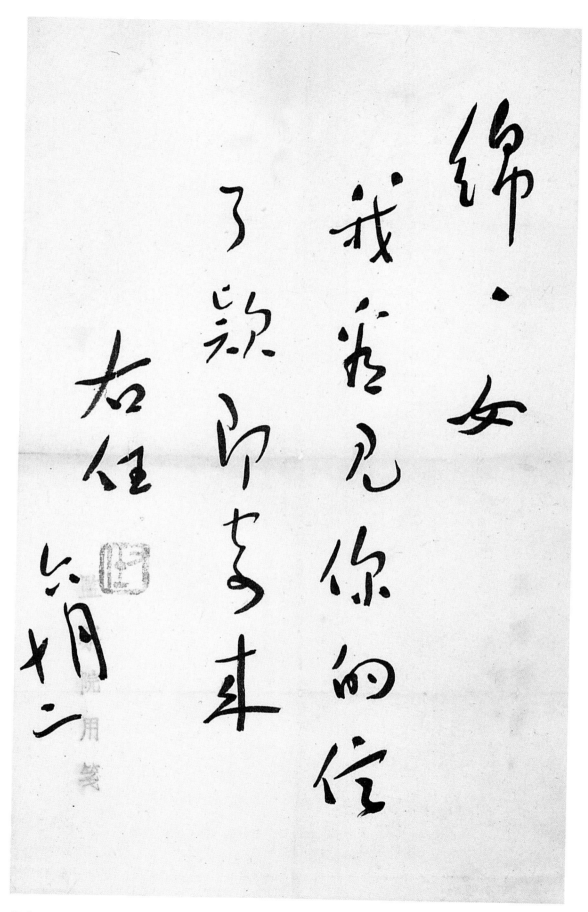

釋文：我看見你的信了，款即寄來。
款文：綿綿女。右任。六月十二。（監察院用箋）
尺寸：31×21cm

釋文：草昧英雄起，謳歌歷數歸。
風塵三尺劍，社稷一戎衣。
翼亮貞文德，丕承戢武威。
聖圖天廣大，宗祀日光輝。
陵寢盤空曲，熊羆守翠微。
再窺松柏路，還見五雲飛。

款文：佩琴女士正之。三十七年二月。
于右任。杜詩。

尺寸：145×46cm

釋文：吾年十三四時，侍先少傅，居
城南小隱，偶見藤床上有淵明
詩，因取讀之，欣然會心，日
且暮，家人呼食，讀詩方樂，
至夜卒不就食，今思之，如數
日前事也，慶元二年歲在乙卯
九月二十九日，山陰陸游務
觀書於三山龜堂，時年七十有
一，放翁跋淵明集。
款文：芷青先生法正。于右任。
　　　四十一年十二月。
尺寸：172×42cm

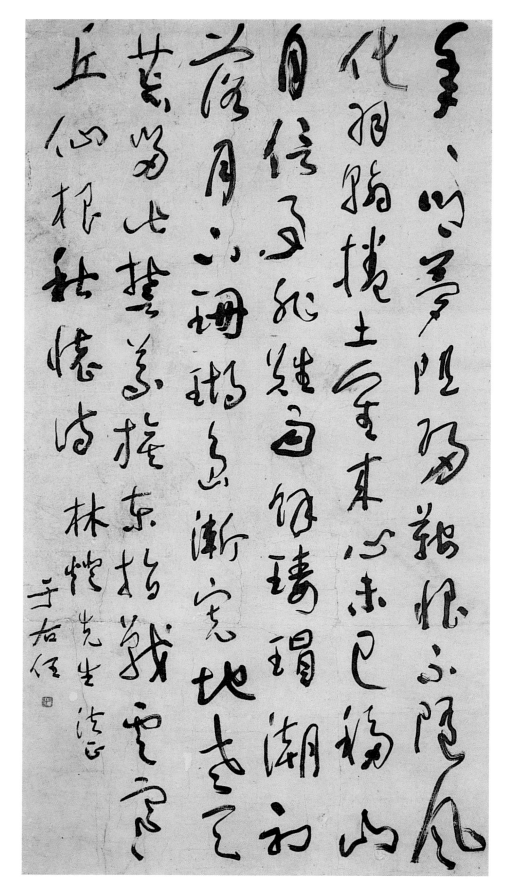

釋文：年年鄉夢阻歸鞍，恨不隨風化羽翰，捲土重來心未已，移山自信事非難。
　　　雨餘瑤瑁潮初落，月下珊瑚島漸寬，地老天荒留此誓，義旗東指戰雲寒。
款文：丘仙根秋懷詩。林澄先生法正。于右任。
尺寸：149×80cm

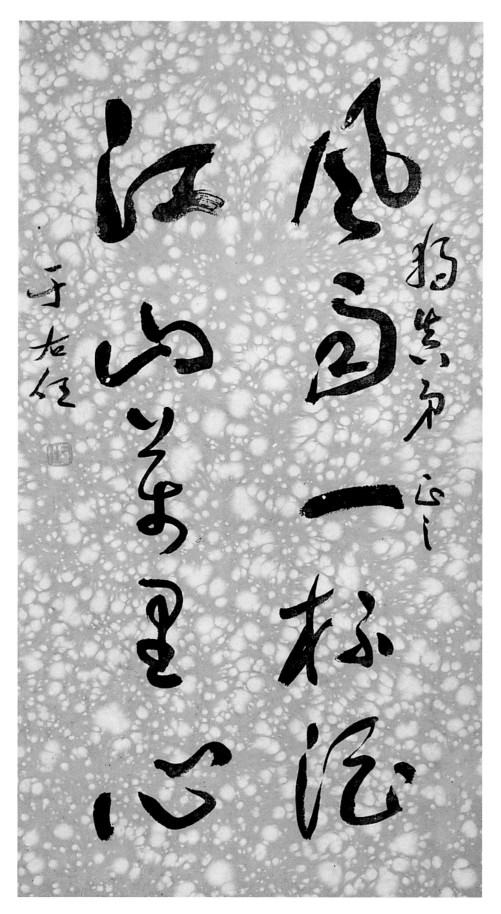

釋文：風雨一杯酒，江山萬里心。
款文：獨真弟正之。于右任。
尺寸：64×33cm

朝進東門營，暮上河陽橋。
落日照大旗，馬鳴風蕭蕭。
平沙列萬幕，部武各見招。
中天懸明月，令嚴夜寂寥。
悲笳數聲動，壯士慘不驕。
借問大將誰，恐是霍嫖姚。

釋文：朝進東門營，暮上河陽橋。
　　　落日照大旗，馬鳴風蕭蕭。
　　　平沙列萬幕，部武各見招。
　　　中天懸明月，令嚴夜寂寥。
　　　悲笳數聲動，壯士慘不驕。
　　　借問大將誰，恐是霍嫖姚。
款文：佛民先生正。
　　　于右任。錄杜詩後出塞。
尺寸：97×39cm

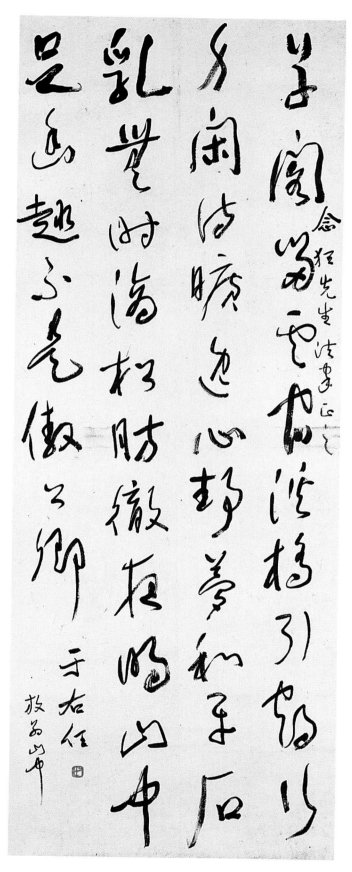

釋文：草閣留雲宿，溪橋引鶴行，身閑詩曠逸，心靜夢
　　　和平，石乳無時滴，松肪徹夜明，山中足幽趣，
　　　不是傲公卿。
款文：念狂先生法家正之。于右任。放翁山中。
尺寸：136×53cm

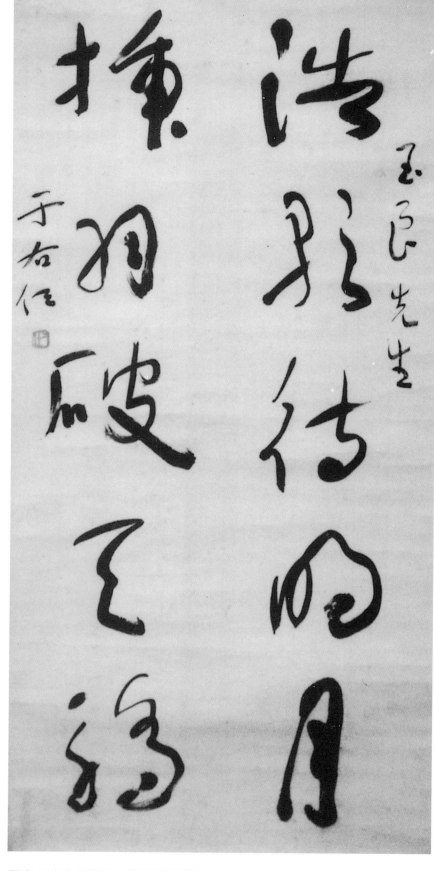

釋文：浩歌待明月，挿羽破天驕。

款文：玉良先生。于右任。

尺寸：88×44cm

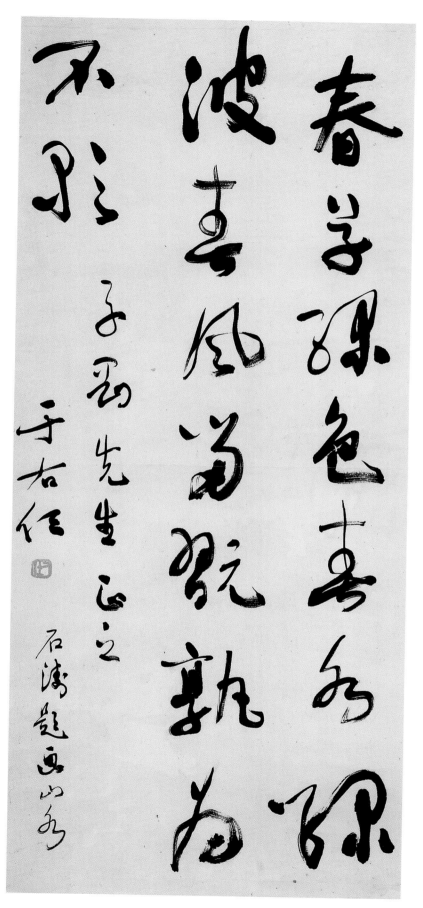

釋文：春草綠色，春水綠波，春風留戀，孰為不歌。

款文：子剛先生正之。于右任。石濤題畫山水。

尺寸：81×35cm

釋文：風雪山川阻半生，詩人竟失一蘇卿，
　　　百年博大纏綿句，落日千羊換母聲，
　　　高呼湯武天人戰，否認夷齊薇蕨香，
　　　瞻彼西山猶有淚，清風明月不能忘。
款文：題隴西祁少潭灘雲詩存。
　　　元鎮沈夫人正之。于右任。
尺寸：113×38cm

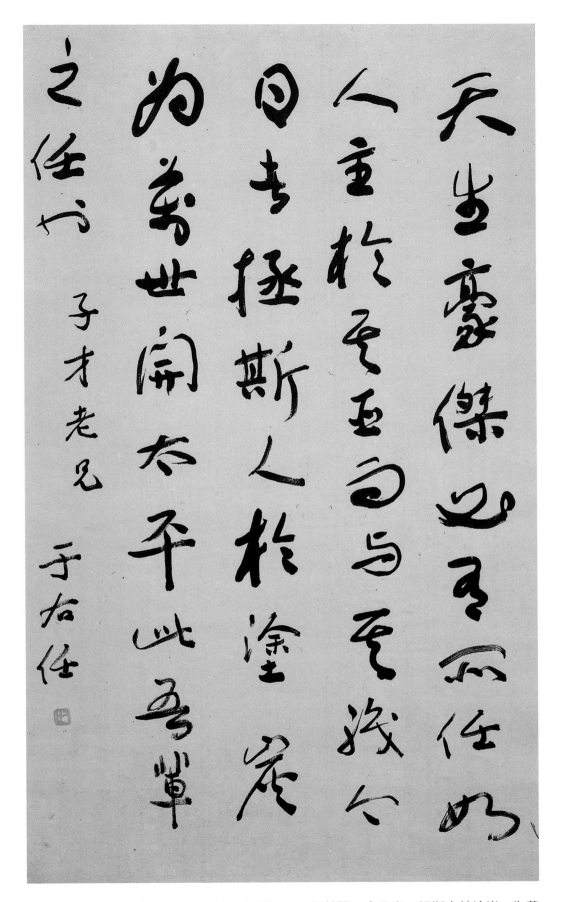

釋文：天生豪傑，必有所任，如人主於其臣，而與其職，今日者，拯斯人於塗炭，為萬
世開太平，此吾輩之任也。

款文：子才老兄。于右任。

尺寸：96×55cm

釋文：故君子，尊德性而道問學，致廣
　　　大而盡精微，極高明而道中庸，
　　　溫故而知新，敦厚以崇禮。
款文：伯容先生。于右任。
尺寸：91×31cm

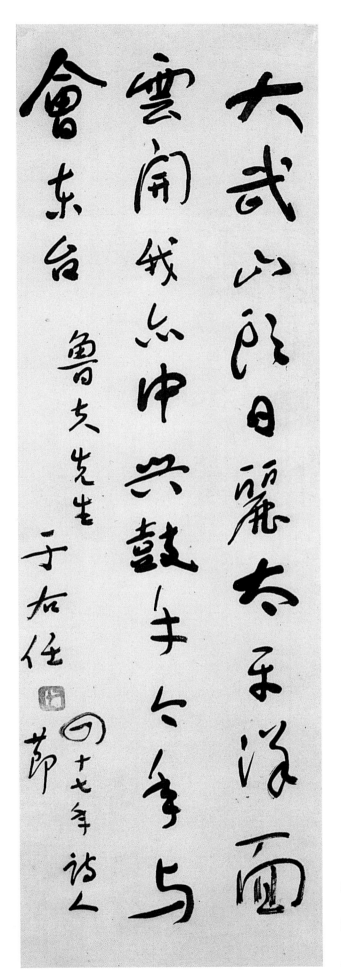

釋文：大武山頭日麗，太平洋面雲開，
　　　我亦中興鼓手，今年與會東臺。
款文：魯夫先生。于右任。
　　　四十七年詩人節。
尺寸：68×22cm

釋文：志不立，天下無可成之事，雖
　　　百工技藝，未有不本於志者，
　　　今學者曠廢隳惰，忨歲愒時，
　　　而百無所成，皆由於志之未立
　　　耳。
款文：振棠先生正。于右任。
　　　陽明示龍場諸生。
尺寸：133×34cm

笠澤茫茫雁影微，玉峰重疊護雲衣，長橋寂寞春寒夜，只有詩人一舸歸。世炯先生正。于右任。白石道人詩。

釋文：笠澤茫茫雁影微，玉峰重疊護雲衣，
　　　長橋寂寞春寒夜，只有詩人一舸歸。
款文：世炯先生正。于右任。白石道人詩。
尺寸：134×33cm

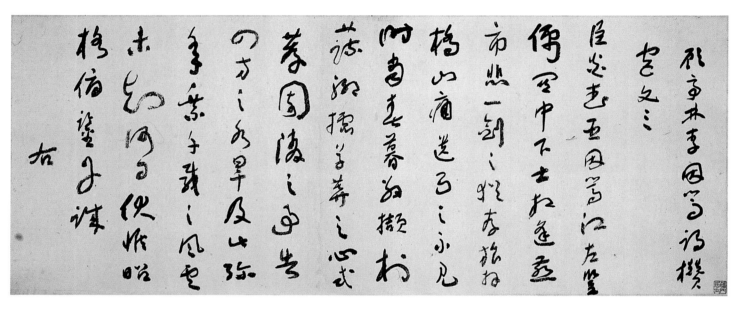

釋文：臣炎武，臣因篤，江左豎儒，關中下士。相逢燕市，悲一劍之猶存，旅拜橋山，痛遺弓之不見。時當春暮，敬擷村
　　　蔬，聊攄草莽之心，式荐園陵之事。告四方之水旱，及此彌年，乘千載之風雲，未知何日？伏惟昭格，俯鑒丹誠。
款文：顧亭林李因篤謁攢宮文三。右。
尺寸：28×70cm

釋文：大臺還家萬事非，垂竿好在綠苔磯，風和山雉挾
　　　雌過，村晚吳牛將犢歸，春漲新添灩灩，夕雲仍
　　　帶雨霏霏，此生自笑顛狂足，依舊人間一布衣。
款文：放翁詩兩首。穆昭先生正之。
　　　于右任。五十年元旦。
尺寸：100×30cm

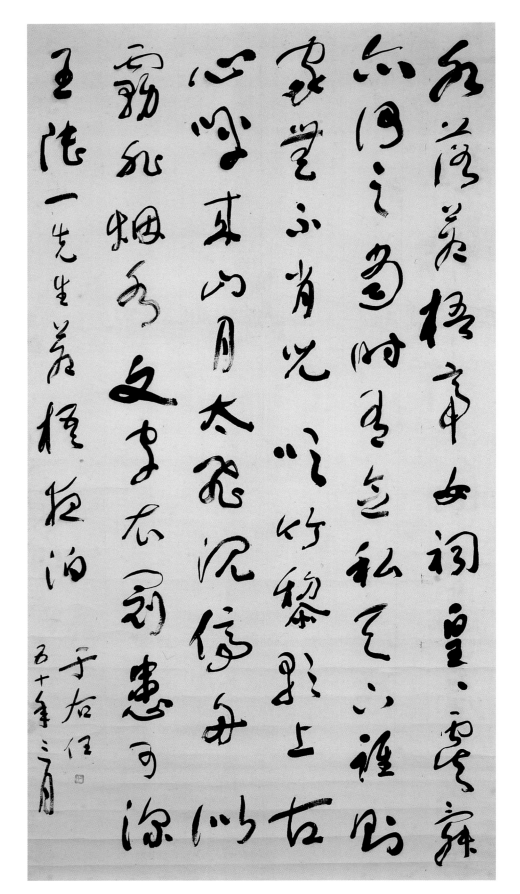

釋文：水落蒼梧帝女祠，皇皇虞舜亦何之，當時有念私天下，誰則家無不肖兒，吹竹黎歌上古心，呼來山月大飛沈，停舟似霧非烟水，文字衣冠患可深。

款文：王陸一先生蒼梧夜泊。于右任。五十年三月。

尺寸：180×96cm

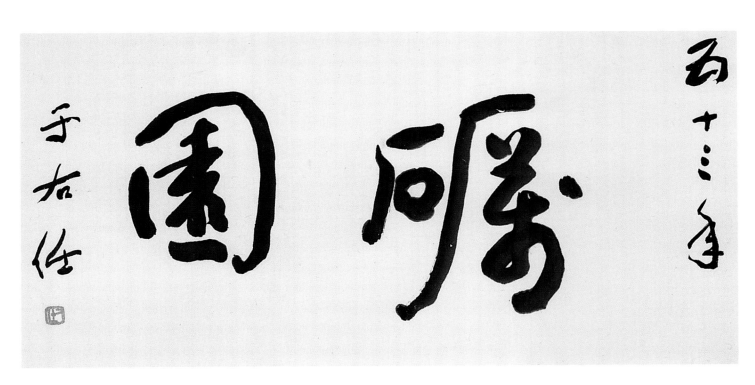

釋文：礪園。
款文：五十三年。于右任。
尺寸：33×67cm

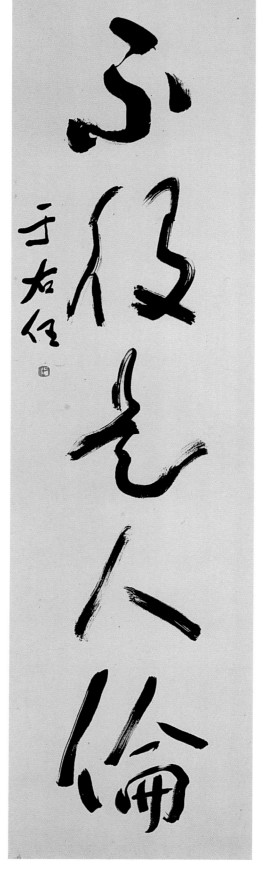

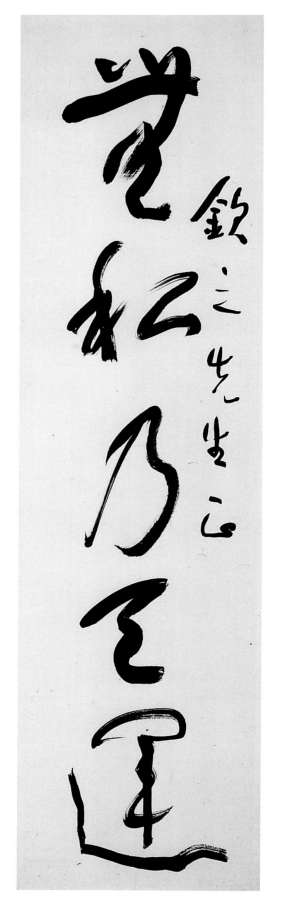

釋文：無私乃天運、不役是人倫。
款文：欽之先生正。于右任。
尺寸：145×40cm×2

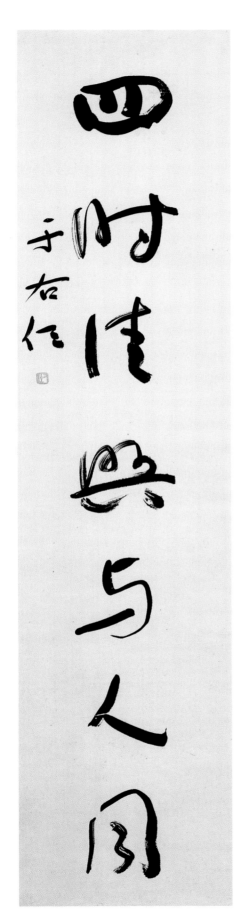
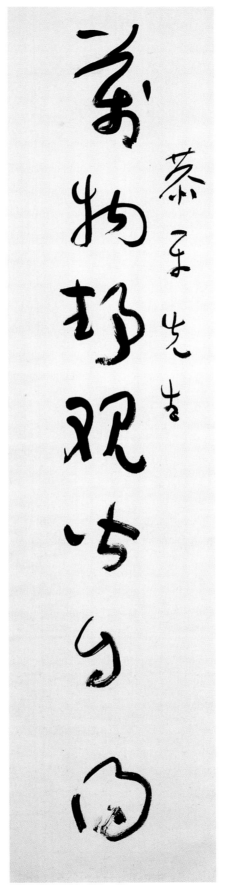

釋文：萬物靜觀皆自得、四時佳興與人同。

款文：恭平先生。于右任。

尺寸：135×32cm×2

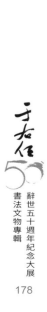
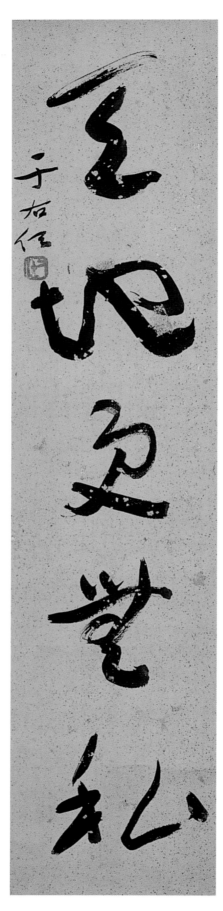

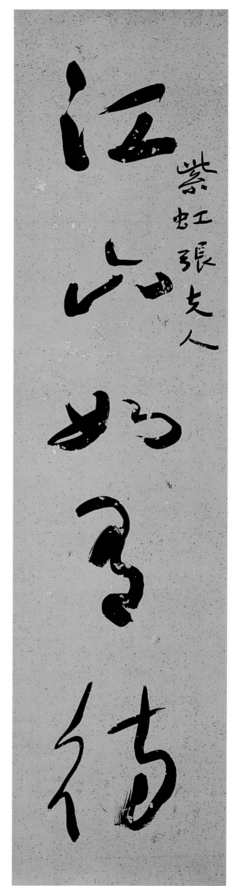

釋文：江山如有待、天地更無私。
款文：紫虹張夫人。于右任。
尺寸：66×16cm×2

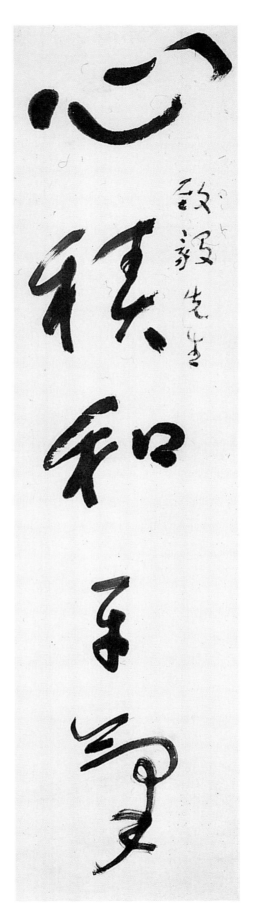
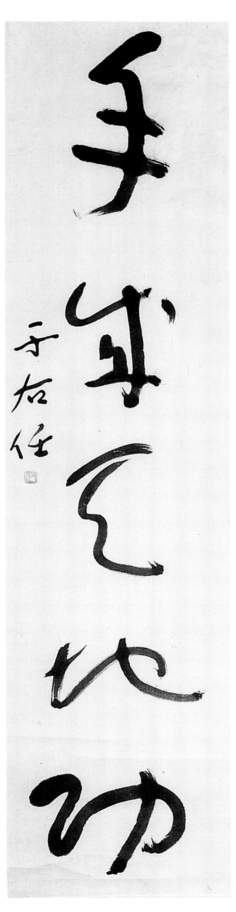

釋文：心積和平氣、手成天地功。

款文：致毅先生。于右任。

尺寸：134×33cm×2

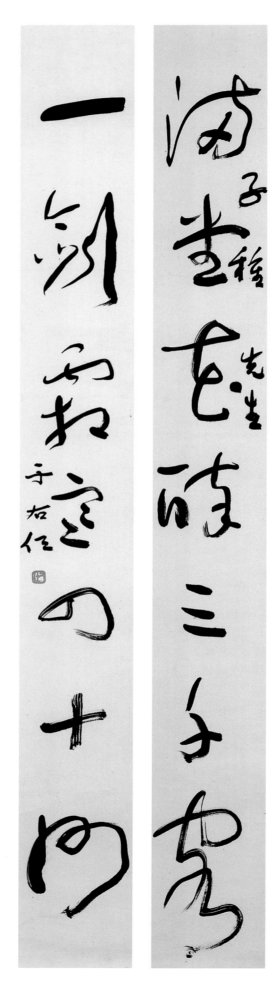

釋文：滿堂花醉三千客、
　　　一劍霜寒四十州。
款文：子種先生。于右任。
尺寸：130×16cm×2

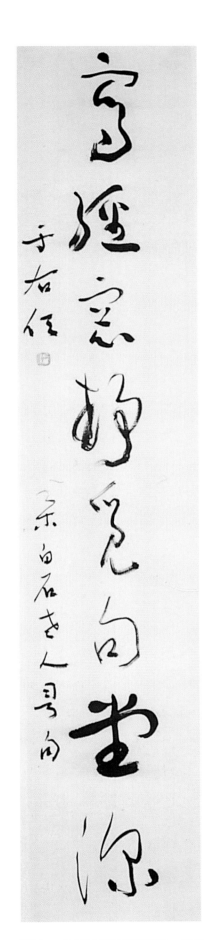
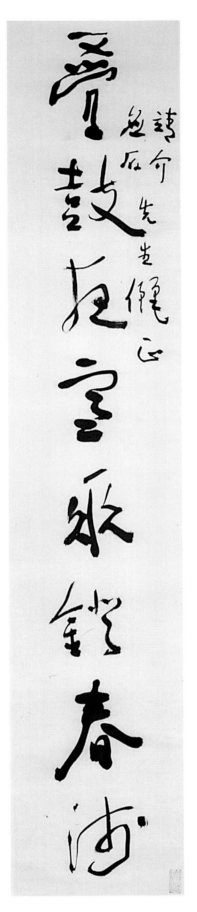

釋文：疊鼓夜寒垂鐙春淺、寫經窗靜覓句堂深。

款文：靖介、應石先生儷正。于右任。集白石老人詞句。

尺寸：120×23cm×2

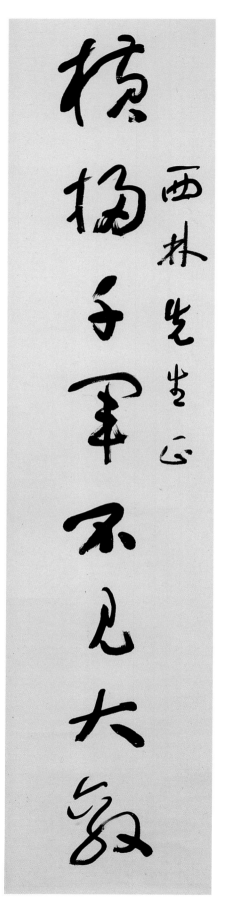

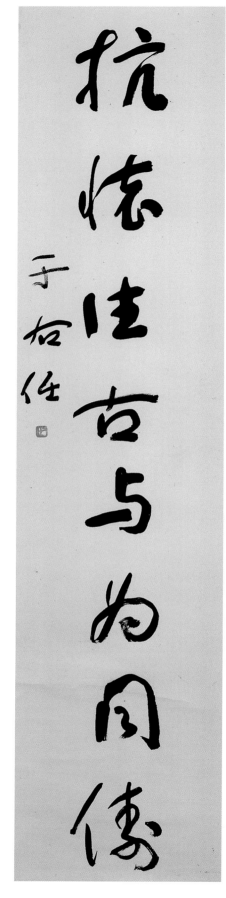

釋文：橫掃千軍不見大敵、抗懷往古與為同儔。
款文：西林先生正。于右任。
尺寸：136×24cm×2

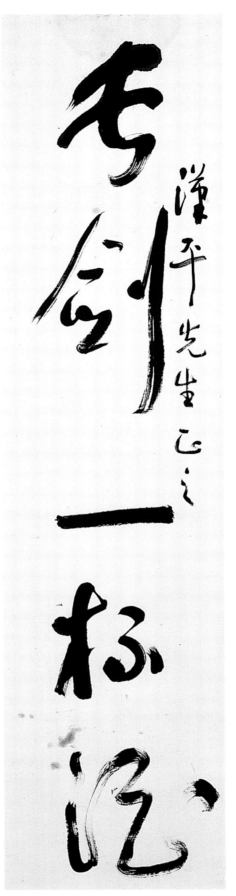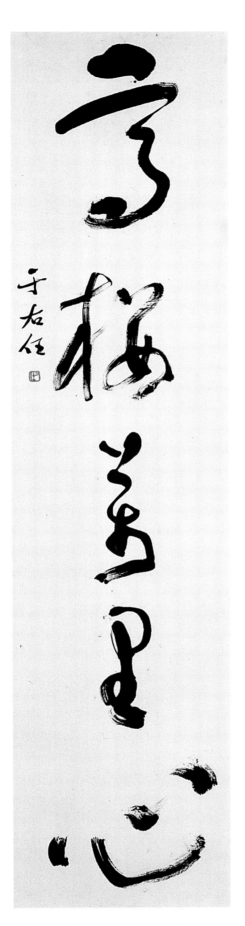

釋文：長劍一杯酒、高樓萬里心。
款文：漢平先生正之。于右任。
尺寸：140×35cm×2

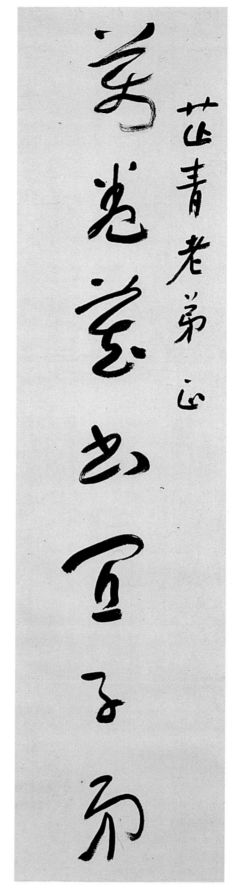
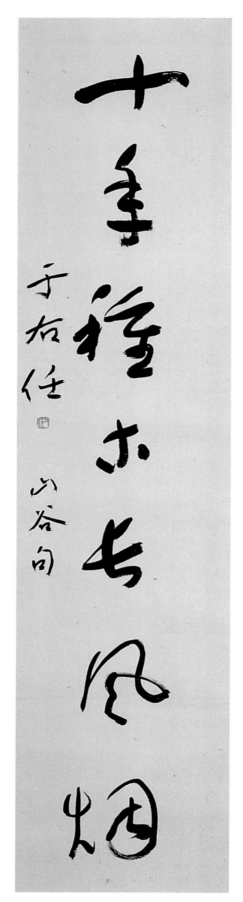

釋文：萬卷藏書宜子弟、十年種木長風烟。

款文：芷青老弟正。于右任。山谷句。

尺寸：130×31cm×2

簾櫳高敞看青山綠水吞
吐雲烟識乾坤之自在、
竹樹扶疏任乳燕鳴鳩送
迎時序知物我之兩忘。
款文：于右任。五十年六月。
尺寸：180×30cm×2

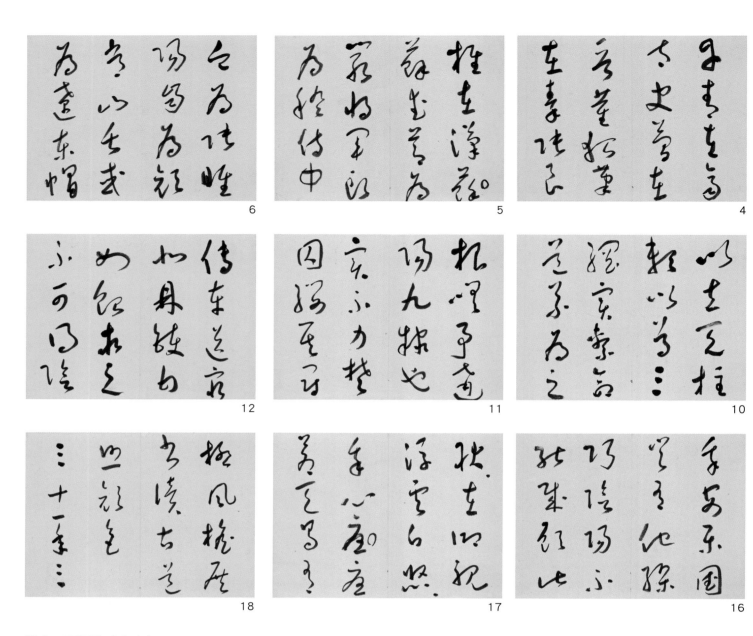

釋文：正氣歌（文略）

款文：三十一年三月六日早。書文文山先生正氣歌第二本。右任。

尺寸：23×38cm×20

3

2

1

9

8

7

15

14

13

20

19

釋文：怒髮衝冠憑欄處，瀟瀟雨歇，抬望眼，仰天長嘯，壯懷激烈，三十功名塵與土，八千里路雲和月，莫等閒白了少年頭，空悲切，靖康恥，猶未雪，臣子恨，何時滅，駕長車踏破賀蘭山缺，壯志飢餐胡虜肉，笑談渴飲讐仇血，待從頭，收拾舊山朝天闕。

款文：于右任。岳武穆滿江紅詞。

尺寸：178×46cm×4

釋文：般若波羅蜜多心經（文略）
款文：般若波羅蜜多心經。于右任。四十二年八月四日早。
尺寸：27×131cm（手卷）

釋文：歲歲新增自壽詩（文略）
款文：四十九年生日詩。右任。
尺寸：42×172cm（手卷）

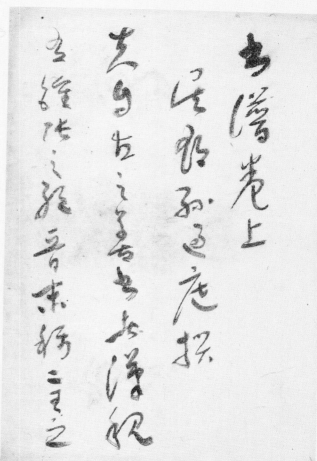

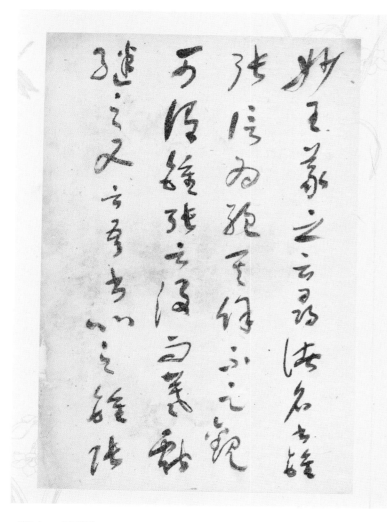

釋文：書譜臨

款文：書譜（孫過庭）未完

尺寸：45×30cm×6.5（冊頁）

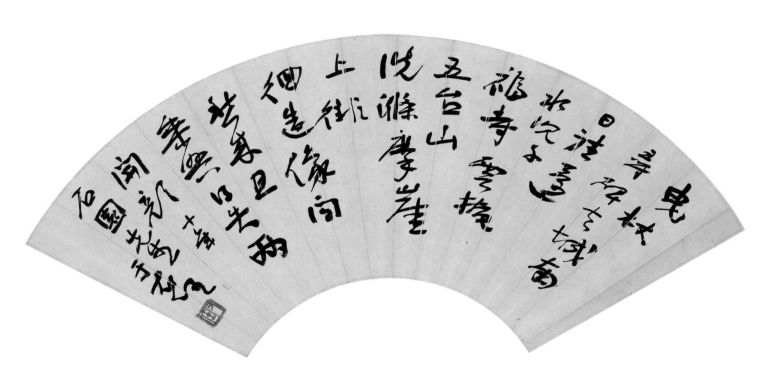

釋文：曳杖尋碑去，城南日往還，水沉千福寺，雲掩五台山，洗滌摩崖上，徘徊造像間，愁來且乘興，得失兩開顏。
款文：十年。石園先生。于右任。
尺寸：19×53cm

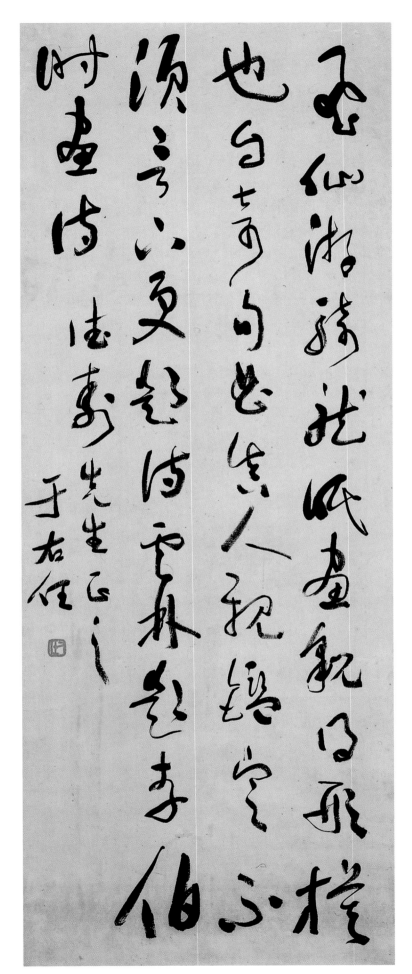

釋文：飛仙游騎龍眠畫，貌得形模也自
奇，句曲真人親鑑定，不須言下
更題詩，雲林題李伯時畫詩。
款文：德壽先生正之。于右任。
尺寸：98×37cm

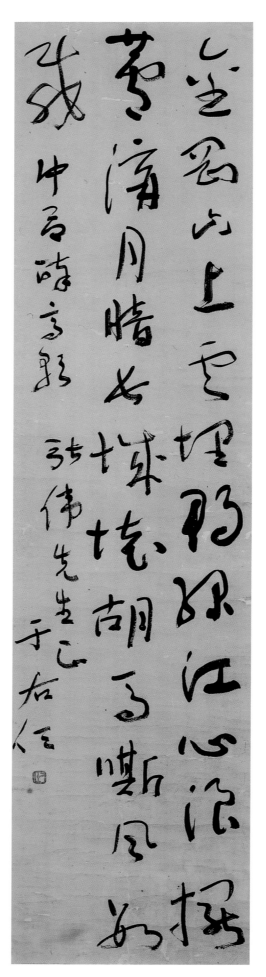

釋文：金剛山上雲埋，鴨綠江心浪擺，
　　　蘆溝月暗長城壞，胡馬嘶風數載。
款文：中呂醉高歌。
　　　張偉先生正。于右任。
　　　尺寸：134×32cm

釋文：星斗低昂落枕邊，多情明月映
　　　胸前，幕天席地吾滋愧，一夜
　　　沙場自在眠。
款文：祖綿先生正之。于右任。
　　　露宿外蒙兵營詩。
尺寸：135×33cm

晋太元中武陵人捕魚為業，緣溪
形忘路之遠近，忽逢桃花林，林
盡水源便得一山。

釋文：晉太元中武陵人捕魚為業，緣溪
　　　形忘路之遠近，忽逢桃花林，林
　　　盡水源便得一山。
款文：清溪先生。于右任。
尺寸：115×33cm

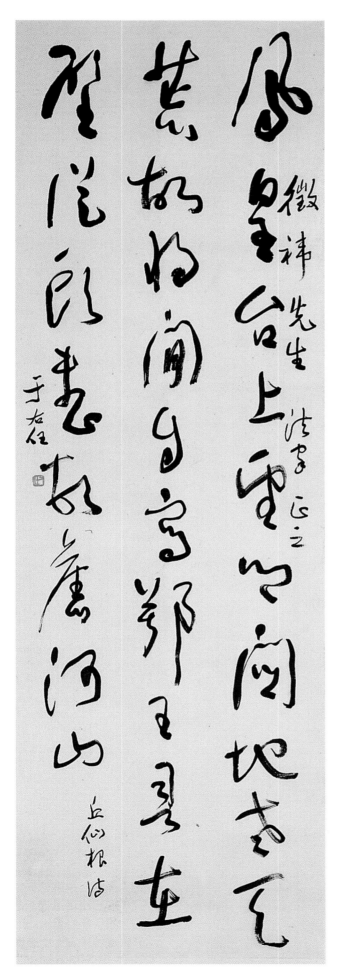

釋文：鳳凰台上望鄉關，地老天荒故將閒，
　　　自寫鄂王詞在壁，從頭整頓舊河山。
款文：徵禕先生法家正之。于右任。
　　　丘仙根詩。
尺寸：149×48cm

欲書之時，當收視反聽，絕慮凝神，心正氣和，則契於妙，心神不正，字則斜，志氣不和，書必顛仆。

釋文：欲書之時，當收視反聽，絕慮凝神，心正氣和，則契於妙，心神不正，字則斜，志氣不和，書必顛仆。

款文：德茲先生。于右任。書法正傳。

尺寸：132×32cm

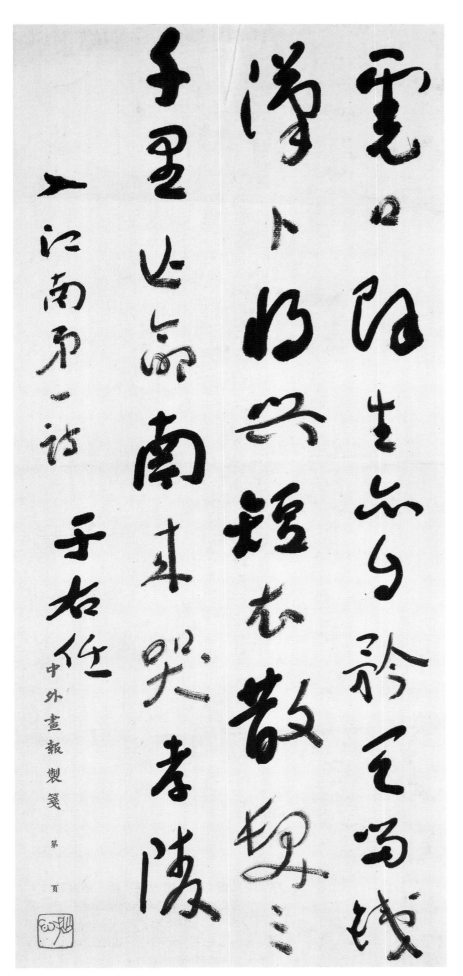

釋文：虎口餘生亦自矜，天留鐵漢卜將興，
　　　短衣散髮三千里，亡命南來哭孝陵。
款文：入江南第一詩。于右任。
尺寸：40×18cm

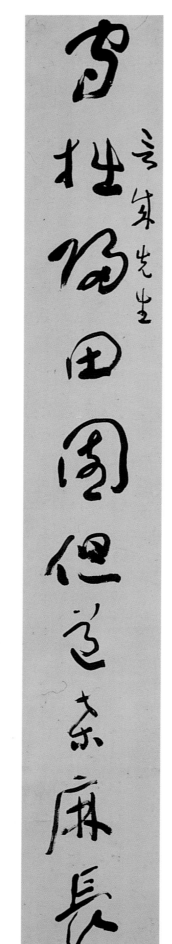

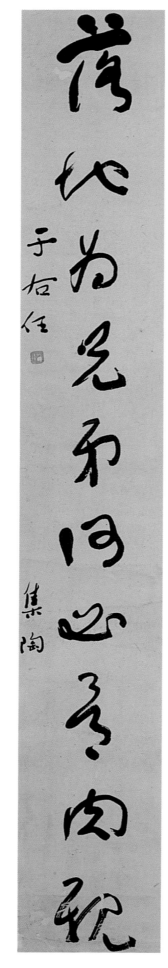

釋文：守拙歸田園但道桑麻長，
　　　落地為兄弟何必骨肉親。
款文：言成先生。于右任。集陶。
尺寸：136×20cm×2

釋文：春秋多佳日，登高賦新詩，過門更相呼，有酒
　　　斟酌之，農務各自歸，閒暇輒相思，相思則披
　　　衣，言笑無厭時，此理將不勝，無為忽去茲，
　　　衣食當須記，力畊不吾欺。
款文：小野純雄先生正之。于右任。陶移居。
尺寸：107×32.5cm

內頁：杜甫詩⋯⋯⋯清晨陪躋攀，傲睨俯峭壁。 崇岡相枕帶，曠野懷咫尺。 始知賢主人，贈此遣愁寂。
危階根青冥，曾冰生淅瀝。 上有無心雲，下有欲落石。 泉聲聞複急，動靜隨所擊。鳥呼藏其身，
有似懼彈射。 吏隱道性情，⋯⋯.

款文：杜五古卷三

尺寸：線裝書札。

釋文：登記（文略）
款文：內頁札記
尺寸：線裝書札。

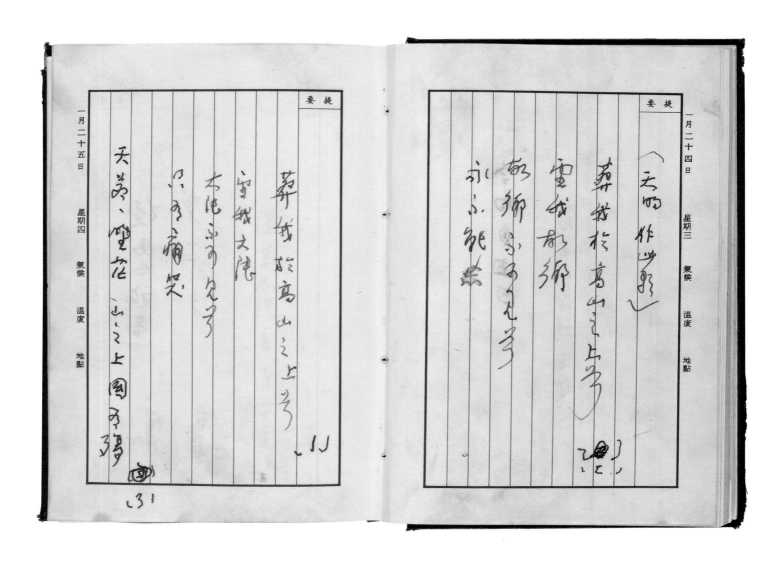

釋文：（天明 作此歌）
　　　葬我於高山之上兮，望我故鄉；故鄉不可見兮，永不能忘。(2)
　　　葬我於高山之上兮，望我大陸；大陸不可見兮，只有痛哭。(1)
　　　天蒼蒼，野茫茫，山之上，國有殤。(3)
尺寸：一冊八十四頁（望大陸詩）

于右任
50
辭世五十週年紀念大展
書法文物專輯

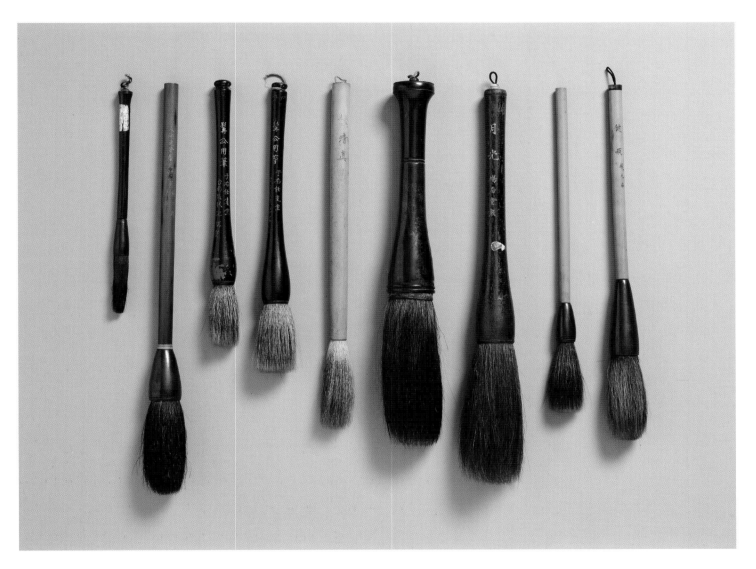

在台灣使用之毛筆

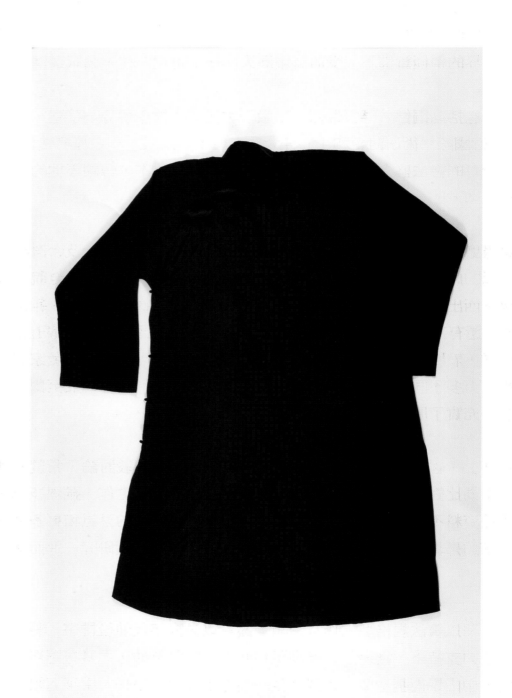

在台灣穿著之長衫

于右任書法 · 文物專輯
後記

　　于右任先生在漢字文化圈是無人不知的書法家，我們尊之為近百年兩岸書壇共主，是中華文化傳承中的代表人物。然而它不僅只是書法的造詣和創標草的貢獻，更重要的是他的人品、學識和愛心。所以當我們籌辦右老辭世 50 週年紀念活動時，就希望能夠讓大家了解右老一生功德的全貌。在各界的積極籌備下，受命為策展人而擔下這項工作，備感榮幸和壓力。

　　各項活動中：包括向銅像、墓園致敬，出版于右任傳─俠心儒骨一草聖、配合發表書法全集 36 冊鉅著及舉行國際學術研討會和于右任大展、生平事蹟展、于右任書法傳承展等相關活動，可謂近年來少有的書法盛會，這些活動廣泛獲得大陸、日本、韓國等地的支持，從而看到右老受到尊重的氛圍。

　　在中山國家畫廊舉行的于右任大展是值得期待的，他的一生在大陸及台灣奉獻於國家和書法推廣，書法藝術的成長、轉進，也有兩地明顯不同的成就。為盡可能將全貌展現出來，獲得了日本右老研究家西出義心的協助，慨然將珍藏多年的右老文物，如日記、雜記、毛筆、長衫及日常臨書之作，還有甚多右老精品之作，首次送來台灣參加展出。其中如日記中親筆的遺歌，內容大家耳熟能詳，看到原作更讓人動容，是本展中難得的焦點。而名收藏家王水衷先生的籌劃奔走下，收集了更多不同時期的作品，從魏碑、融入行書，進而草書及至標草等等，各種規格形式無所不包，充實了展覽的內容。

　　在展件的選擇上，經過國父紀念館及專家學者的多次集思廣義討論，希望得到更佳的真實呈現。只是偶有不易比對判定的作品，例如右老較早期的四條屏之作，雖經多方討論，然仍有認為當時右老書法資料不夠充足，而希望之後有更高明學者專家的意見和更多資料的比對，再加確論。大家期望的是呈現更多的右老書法風貌中，期待之後繼續研究，進而建立更堅實的于右任書法學。

　　專書的編輯採用以書法規格型式作為分類，儘量以書寫年代前後排序。整個活動的進行，在國父紀念館的全力支持下，獲得了許多團體和個人的實質幫助，尤其在籌辦資金上的挹注：如中華文化總會、中山學術基金會、廣興文教基金會王廣亞董事長、中華海峽兩岸文化資產交流促進會名譽理事長王水衷先生等等的協助，監察院張博雅院長、淡江大學校長張家宜之支持參與，都使本次活動的進行更為順利圓滿。個人忝為籌辦之一員，謹以至誠感謝大家。

<div align="right">

淡江大學中文系教授
中華民國書學會會長　　張炳煌

</div>

發 行 人：王福林

出 版 者：國立國父紀念館

110 臺北市信義區仁愛路四段 505 號

電話：02-27588008

傳真：02-87801082

www.yatsen.gov.tw

著 者：于右任

編輯委員：王水衷、杜三鑫、林國章、徐新泉、黃智陽、鄭聰明

策展人兼總編輯：張炳煌

副總編輯：王秉倫、楊得聖

執行編輯：尹德月、劉碧蓉

編輯設計：喜暘事業有限公司

電話：02-89536575

印 刷：上校基業有限公司

電話：07-3116011

出版日期：中華民國 104 年 1 月

版 次：第三刷

定 價：新台幣 1,800 元

統一編號（GPN）：1010302136

國際書號（ISBN）：978-986-04-2724-0（平裝）

展售處：國家書店【松江門市】

104 臺北市中山區松江路 209 號 1 樓

電話：02-25180207

傳真：02-25180778

http://www.govbooks.com.tw

五南文化廣場【臺中總店】

400 臺中市中山路 6 號

電話：04-22260330

傳真：04-22258234

http://www.wunanbooks.com.tw

臺灣手工業推廣中心【國立國父紀念館門市】

電話：02-27580337

傳真：02-87894717

http://www.handicraft.org.tw

大手事業有限公司（博愛堂）【國立國父紀念館門市】

電話：02-87894640

傳真：02-22187929

辭世五十週年紀念大展
書法文物專輯